滄海美術 藝術論叢2

挫萬物於筆端

——藝術史與藝術批評文集

郭繼生 著

東大圖書公司

國立中央圖書館出版品預行編目資料

挫萬物於筆端：藝術史與藝術批評文集
／郭繼生著.--初版.--臺北市：東大
發行：三民總經銷，民83
　　　　面；　　公分--(滄海美術、藝術
論叢；2)
ISBN 957-19-1624-2 (精裝)
ISBN 957-19-1625-0 (平裝)

1.藝術-論文,講詞等

907　　　　　　　　　　　　83000850

© 挫萬物於筆端
　──藝術史與藝術批評文集

著　　者　郭繼生
發 行 人　劉仲文
產著作財權人　東大圖書股份有限公司
總 經 銷　三民書局股份有限公司
印 刷 所　東大圖書股份有限公司
　　　　　復興店／臺北市復興北路三八六號六樓
　　　　　重慶店／臺北市重慶南路一段六十一號
　　　　　郵撥／〇一〇七一七五─〇號
初　　版　中華民國八十三年三月
編　　號　E 90016
基本定價　伍元伍角陸分
行政院新聞局登記證局版臺業字第〇一九七號

ISBN 957-19-1625-0 (平裝)

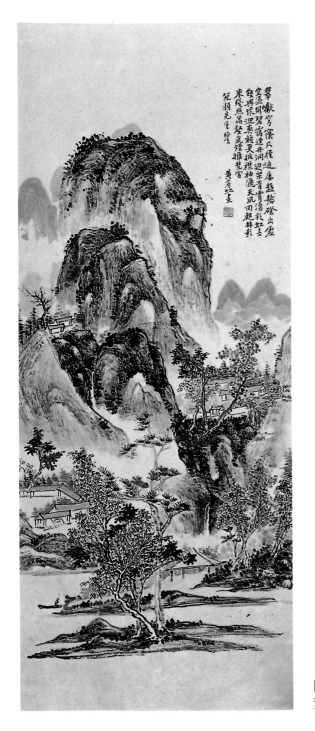

圖一
黃賓虹「山水軸」，遷想齋藏

圖二
黃賓虹「山水卷」，遷想齋藏

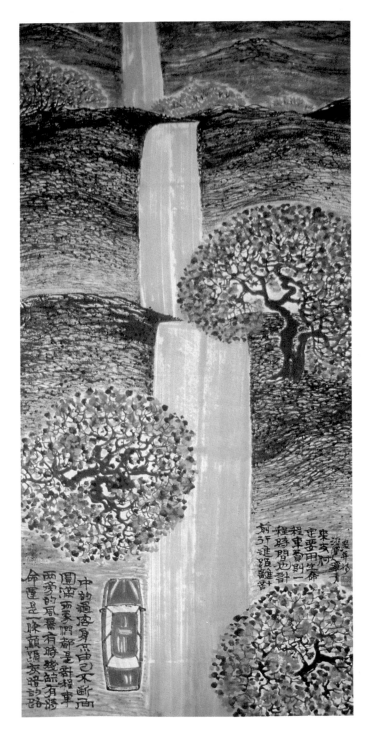

圖三
羅青「計程人生」

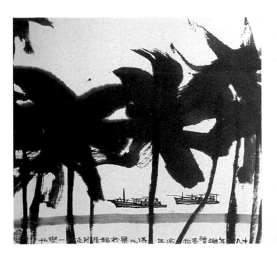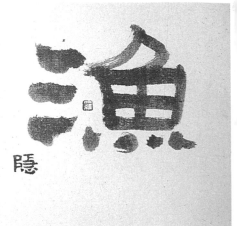

圖四
羅青「漁隱」（冊頁）

圖五
羅青「疾雨」（冊頁）

「藝術史」答客問

—— 代　序

問：首先請您為藝術史做一番詮釋，究竟藝術史與
　　其他藝術課程有何不同？

答：藝術史家的最大任務是找出藝術作品在歷史上
　　的地位。因此除了對於作品的材料、手法、作
　　者、產生的時間及地點、意義或功用要注意以
　　外，還要探討藝術作品的流派、時代及文化背
　　景，以及與其他同屬一環境下產生的作品之間
　　的關係。

　　所以藝術史與美學不同，美學偏重於哲學層
　　面，探討審美的問題，而藝術史家通常得避免
　　涉及這些哲學的層次。

　　藝術史與藝術批評也不同。藝術批評分很多不
　　同的層面，歷史的批評比較接近藝術史，以重
　　建藝術作品特有的審美特質，分析有關的史料
　　及社會、文化、思想上的因素為主。但有些對
　　於當代創作的批評則與藝術史不同，是以藝術
　　品在欣賞者身上所引起的反應，及作品本身與
　　社會上其他價值觀的配合為探討的範圍，而不

注重歷史背景。不過這種批評容易流於一般文學作品而不重客觀與真實。理論上，一個好的批評家應是謙虛的，應該尊重藝術作品的複雜性與豐富性。藝術批評是審美經驗的手段而非目的，故以教育的功能爲大。事實上藝術史家與批評家應該是相輔相成的。

總而言之，要欣賞造形藝術，藝術史的知識是不可或缺的。唯有透過藝術史才能充分了解作品內在與外在的意義及價值。

問：其次請問您藝術史在人文學科中扮演著什麼樣的角色？大學裏爲什麼要開這類的課程？

答：著名的西洋藝術史家健生（H. W. Janson）在他主編的《藝術史叢書》（*The Library of Art History*）的前言裏詳細的指出何以藝術史對現代人特別具有吸引力：

> （跟藝術史比起來），沒有一種別的學科能邀請我們在歷史時空裏更廣闊地遨遊，也沒有一種別的學科更能強烈地傳達過去與現在之間的持續感，或人類之間的密切關聯。更有進者，與文學或音樂比較，繪畫與雕刻使我們覺得更能傳達藝術家的個性；每一筆、每一觸都記載藝術家的特徵，不管他所要遵守的成規是如何的嚴厲。因此，藝術的風格成爲一種分辨品評的工具，其微妙與精細是無以倫比的。

最後，還有藝術裏的意義的問題，這一個問題
向我們模糊的感受挑戰。藝術作品本身不能告訴我
們它自己的故事，要經過不斷的探求，利用文化史
上的各種資料，上至宗教，下至經濟學的幫助，才
能使它吐露消息。這不只適用遙遠的過去，也適用
於二十世紀。

　　健生不愧是美國藝術史界的大師，他對藝
術史學所做的陳述，不亢不卑，大致上是獲得
學者們的首肯。今天要談藝術史在大學教育中
的角色，就必須先了解這門學科的基本性質及
其意義。
近來，文化建設是熱門的話題。但仔細觀察便
發現一般人都偏重於有形的文化活動，我們不
否認很多人是抱著非審美目的來看藝術的，對
於藝術品的社會文化意義茫然不知。有形文化
活動如沒有社會文化意義做基礎，可能成為社
會文化櫥窗中的擺設。大學開設藝術史課程，
是提高基本文化意識的行動。
藝術史像其他人文學科一樣，具有啓迪心智與
刺激思考的功能。藝術史傳播史實，使學生透
過對藝術作品的體驗而發展對藝術的認知、感
受、思考、想像的能力，達到自由教育的最後
目的——解除偏見及無知而得到心靈自由，進
而拓展創造的能力。

問：您在臺大教授藝術史已兩年了，能不能請您說明一下臺大人文學科課程的情形？

答：臺大向以全國最完備的大學著稱，但在文、理、法、醫、工、農各學院之外，却獨缺藝術系與音樂系，可說是美中不足之處。目前僅在歷史研究所碩士班設有中國藝術史組，但每年只有兩個名額，有時還招不足兩名新生，在這種情形下，要想提昇臺大的藝術風氣，確是相當的困難，但學校當局及一些熱愛藝術的師生們仍在孜孜不懈地默默的努力。

例如臺大美術社雖然只是一個學生社團，但其性質却不只限於此，每週有國畫、書法、素描、西畫，和版畫的研習，聘有專門老師指導。

另外散在各系的藝術史課程也經常高朋滿座，雖然設備上，實在非常缺乏，但是學生們對這些課程的熱愛是不爭的事實。當然學生的反應自會影響到開課的方向，所以我認爲臺大未來在藝術史上仍大有發展（直到民國80年才有藝術史研究所的成立）。

問：藝術史在世界各學科中算是較新的一門，在國內也只是起步而已，請問您藝術史在研究方法上有何特殊的性質？

答：從克萊恩包爾（W. Eugene Kleinbaur）所編的《現代西洋藝術史透視》（*Modern Perspectives*

in Western Art History，1971）及賽佛所編的
《藝術史：現代批評論文選》（*Art History: An Anthology of Modern Criticism*，1963）這兩本書，我們可以大略了解，現代西洋的藝術史學家們研究的範圍及方式，以及各家的優點與缺點。現代西洋藝術史學五花八門，各家學說盡出，這種多樣性正是現代西洋藝術史學的主要特色。但是，基本上這些不同的研究觀點或方式可分爲兩大類：內在的與外在的。前者注重藝術作品本身性質的描述與分析；研究其材料與技法，到底是誰的作品、真僞、年代，作品流傳的歷史；形象上及象徵上的特徵，以及功用等問題。有些藝術史家認爲藝術史研究的範圍應該局限於此。但也有其他的藝術史家認爲，要完全了解一件藝術作品，還需要了解對作品產生影響的其他條件。比如作品產生的時間與空間———藝術家的生平、心理學、精神分析，社會的、文化的、思想的因素，以及觀念史（history of ideas）等等，對於藝術家本人，創作過程的性質，以及其他對藝術家及其作品產生影響的力量也都應該注意。雖然這些藝術史家的基本出發點還是作品本身，但在描述與考察藝術作品的時候，這些學者還需要在作品以外的證據裏，去追求對於藝術作品較爲完整的解釋。但要注意的是，許多偉大的學者並不

拘限於內在的或外在的方式，而是有彈性的運用二者；內在與外在之分只是爲了討論方便而已。

從技術的觀點來研究藝術作品，是藝術史家最基本的工作。現代藝術史家有時不得不借助顯微照相、X光照相、紅外線及紫外線甚至電腦，以決定與藝術品有關的技術問題。但是目前對於技術上的注意已慢慢失去吸引力，因爲歷史事實顯示，風格上的演變有時不需要靠新的材料與技法。在藝術史上，心靈畢竟比物質來得重要。

事實上，比較注重藝術作品物質層次的是鑑定家（connoisseur），其主要目的在於決定藝術作品的作者、年代、真僞、流傳的歷史。不過很多學者認爲鑑定不是藝術史學家的主要工作。潘諾夫斯基（Erwin Panofsky）説：「鑑定家可以説是個簡潔的藝術史家；藝術史家可以説是個多嘴的鑑定家。」

進一步對藝術作品的内容加以探究的當屬圖像學（iconology），其方式包括對藝術作品的主題（theme）、態度（attitudes）及圖式（motifs）等的描述與分類，進而判別藝術作品的意義。從事這類研究最著名的當屬前已提及的德裔美國學者潘諾夫斯基，他常以達文西的名畫「最後晚餐」爲例，説明圖像學的層次。若我們注

意到這幅畫描寫十三個人坐在餐桌旁，而且知道是在描寫聖經裏的「最後晚餐」，我們就了解了最基本的繪畫題材。若我們進一步探究這幅畫與達文西本人的性格，義大利文藝復興的文明或宗教態度的關係，則我們已進入此畫的深一層內在涵意與價值。對完全沒有藝術史甚至一般知識的人而言，這幅畫只是一場刺激的晚宴而已。

除了以上所述三項內在的探討外，藝術史的研究還有外在的方式。而外在的方式除了研究藝術家的生平及有關的文獻，還要注意到藝術作品產生的環境與背景。

藝術家生平的研究是外在方式中最基本的一項。要明瞭藝術作品光靠藝術家生平研究顯然是不夠的，我們還需利用心理學與精神分析的角度來探討藝術創作。在這方面，首先出現的應數弗洛依德（Sigmund Freud）的《達文西：童年回憶的精神性的研究》（*Leonard da Vinci: A Psychosexual study of a Childhood Reminiscence*, 1910）。其中不乏弗洛依德自己的誤解與偏見，而且也忽略了許多藝術上、歷史上、與社會上的因素。但其影響卻不小。例如，他的弟子克萊士（Ernst Kris, 1900～1957）原是藝術史家，後來成為精神分析家。克萊士和他的許多傑出的學生形成一個所謂的

「維也納派」(Viennese School)的藝術史學家。他的論文集《藝術的精神分析研究》(*Psychoanalytic Explorations in Art*, ca. 1952)對於創造的過程及視覺藝術之了解有很大的幫助。

把精神分析與心理學應用到藝術史研究時，容易有一個危險，那即是把單獨的現象詮釋，推廣到更大的藝術運動或更大羣的藝術家，甚至更長的藝術史上的時期。比較令人信服的則是溶合傳統的藝術史方法與心理及精神分析的技巧。

第三個研究藝術史的外在方式是從社會史的觀點來看藝術整體的政治、經濟、及社會背景。然而藝術的社會史之研究，最大的危險在於容易把藝術作品看成只是歷史文件或一般歷史的輔助史徵。最能代表一個時代的藝術通常是一般的泛泛之作，而不是最重要的或傑出的作品。因爲傑作的主要特徵不在於其能夠流露一個時代或環境之特色，而在於其創造性之異於一般作品，而賦予時代以內容，而並不只是反映時代，甚而能夠超乎時空，使其他時代與地域的觀眾同樣有深刻之感受。另外，從史學方法論的觀點，藝術的社會史（尤其從階級的角度來進行的）通常武斷的把階級分別與藝術風格聯結起來，事實上我們對於歷史上的社會結構並不完全

有確定的看法。雖然藝術的社會史常無法完全解釋藝術作品的風格或形象，但卻常常能增進我們對藝術作品的社會環境的了解，並對一般只注重風格或形相之分析，或只關心作品之真偽或年代，有拓展視野之助，所以並不能完全抹殺其用途。

此外也常被一些學者以文化史或精神史來算，總而言之，每一種研究法都有其利與弊，但無論是那一種方法，都是希望透過藝術史來了解文明、了解人類。使得我們不只是對於自己國家民族的文化資產有所了解而加以維護，更可以對於其他時代及空間的文化加深了解，進而開拓我們精神生活的視野。不過在這樣的過程中，最要忌諱的便是將藝術史的知識變成炫耀的工具。所以我們不要忘記時時仔細觀察及體會藝術作品本身，並對作品做深入的形式分析。

九迴記錄；原載：《幼獅》月刊，55卷6期（71年6月）

挫萬物於筆端

——藝術史與藝術批評文集

目　次

卷第一：
古今中外藝術史

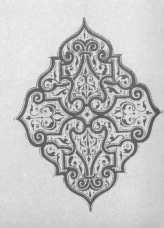

藝術史與藝術批評

談大學的人文教育

最近由於社會上一般人對於維護民族文化資產，與發揚我國固有的藝術傳統的重要性有了深刻的認識，同時很多人也開始積極的從事研究與創新，實在令人興奮。然而回顧我國近年的藝術教育，尤其是在整個大學人文教育裏，我們可以發現對於藝術史與藝術批評相當的忽視，以致無法形成一種「批評的視境」。於是報章雜誌上的許多談文論藝的東西（尤其是對畫展及音樂會的「批評」或「介紹」），通常都流爲搞好公共關係的宣傳品而已。這是十分令人惋惜的。因爲大家對好壞無法判斷。

我一直認爲：沒有藝術史的歷史架構，藝術批評容易流爲類似上述的宣傳文字或者主觀的印象。但另一方面，由於缺乏批評家的審美能力或文字運用的技巧，許多藝術史文章容易變成資料的排比。因此藝術史家與藝術批評家之間的分別，應該只是關心的重點不同。事實上，在英文裏，「批評」(criticism)這個名詞在十八世紀由錢伯士(Ephrain Chambers)所出版的《百科全書》(*Cyclopaedia*)裏係專指對文學的批評，而且可細分爲兩種，一種是史實上的，也就是考據上的；另一種是品質上的，也就是好壞

的問題。「批評」一詞也可廣泛用在哲學、宗教、政治以及古董上。因此，「批評」在十八世紀時是可以和現在的「鑑賞」(connoisseurship)一詞相通。這就是爲何偉大的藝術史家潘諾夫斯基(Erwin Panofsky)要說「鑑賞家是寡言的藝術史家，藝術史家是多言的鑑賞家。」

既然藝術史家與藝術批評家是相輔相成的，今後在大學的人文教育裏應當如何加強對藝術史與藝術批評的教學呢？最重要的是在藝術史的課程裏，避免把審美與批評的機會讓給史料的排比；同時，一般所謂「藝術概論」或「藝術欣賞」的課程要放在藝術史的架構裏來開授。也就是說，我們不應該讓學生認爲世界上真有古今中外，放諸四海而皆準的審美原則。過去的藝術仍然需要此時此地的我們加以新的「詮釋」。

當然，歷史的架構不是「唯一」可行的教學方式，因爲大學人文教育的目標不是在造出一大批的藝術史家或藝術批評家，而最重要的是要養成大部分大學生對人類藝術傳統的認識與重視。不過，由於藝術史比一般的政治史或社會史能更直接的傳達過去時代的精神遺產，一門藝術史的課（假設是由一個受過訓練的人來教，利用了充分的輔助教材如幻燈片、照片、實物），可以供給學生充實的文化史的人文教育。但可想而知，要教好一門藝術史，教的人不僅要對個別作品的藝術的風格分析很熟練，對藝術的歷史背景也要相當清楚，否則就不能使學生有「身歷其境」的感覺。

大學人文教育的目標之一應該是養成日後我們社會的藝術贊助者。如果大多數的律師、醫生、企業家、政治

家，在他們的大學時代曾經受過很好的藝術史教育，養成了藝術批評的眼光，很自然的他們會對於藝術活動加以贊助，起碼他們在家裏的室內佈置上會表現優雅的趣味，進而會捐款或捐贈作品給博物館，對居住環境關心等等。這些行動若蔚然成風，可能就是教育的最大效果。到時候我們將自然較少看到有人用舖廁所地板的磁磚佈滿房子的四周，或者濫定某些作品的真偽。

教育爲百年大計，因此不能求速成，但卻也不能觀望。我們期望在不久的將來，大多數的大學生都能有機會接受包含藝術史與藝術批評的人文教育。久而久之，文化資產的保護自然將獲得一批強有力的支持者。進一步的，當社會的中堅領導階層都對藝術有了認識與批評的能力，公共關係式的「評介」也會很快銷聲匿跡的。

原載：《新象藝訊》，84 期（70 年 10 月 4 日）

藝術史的性質與功用

　　首先談談甚麼是藝術史？簡而言之，藝術史是一門人文學科（正如音樂史、文學史、甚至科技史），以理性的態度與學術研究的眼光嚐試去分析及解釋藝術作品的意義；認明藝術家所採用的方式（包括藝術作品所使用的材料及手法）；探討藝術家及藝術作品產生的歷史的、地理的、及文化的背景；指出藝術作品的功用及其在當時人心目中的意義。總之，藝術史的目的乃是探討歷代遺留下來的藝術作品在歷史上所扮演的角色，從而增加我們對於一個國家或民族的，甚至全人類的文化資產的瞭解。藝術史研究的對象是活生生的展現在我們眼前的藝術作品，因此它提供比文字更爲具體的經驗。藝術作品當然免不了受到歷史上時空的限制與影響。但是，藝術作品顯然是構成歷史重要的因素。進而言之，藝術作品是歷史所遺留下來的可見（繪畫），可見與可觸（雕刻），也可居（建築）的實物，因此藝術史雖然不是歷史的全部，但像政治史、社會史、經濟史、科技史……一樣，是歷史不可分割的一部分。

　　經由藝術史的認識，藝術批評方能建立。因爲觀眾欣賞藝術作品不光用眼睛，還用心靈、記憶、甚至文化背

景、價值觀念。審美的過程不只是個人層次的，也是社會層次、歷史層次的。任何藝術作品的意義不能離開藝術史而獨立。現代藝術批評的兩位巨匠格林堡（C. Greenberg）與羅森堡（H. Rosenberg）都支持一個基本論點：藝術要經由歷史而建立其意義。

要增進藝術史的認識，最理想的辦法當然從設立藝術史學系或積極講授藝術史開始。在歐美及日本的比較具規模的大學裏通常都設有藝術史系；即使沒有藝術史系通常也開設有許多藝術史的課程以供一般學生選修，有這樣的教育上的準備，難怪這些國家的私人及公家的博物館、藝術館在公私力量的支持之下各地林立，同時也很少看到破壞文化資產的情形。這是因為一般人民早自中學時代開始即能夠欣賞藝術史所留下來的作品，保存惟恐不及，當然不會亂加破壞了。但最重要的是對藝術批評風氣的建立有很大的幫助。

在大專院校設立藝術史學系或加開藝術史的課程可以達到許多效果。第一就是增進一般大學生的文化修養。基本上藝術史是一門人文學科，因此除了藝術系及一般人文科學的學生當然要選修以外，理工醫農法商各科的學生也應該儘量接觸，以增進對人文學科的了解，而不只成為狹窄的專業人才而已。他們當然可以直接去欣賞偉大的藝術作品而不顧及其歷史的背景或意義，但須知藝術作品必然反映或體現人類的道德的、宗教的、思想的，甚至社會及經濟的歷史，因此要了解人性與人類的歷史，藝術可以説是十分重要的方法之一。此外大學生裏有不少人畢業後會

成爲中學教師，他們就可以把藝術史的知識帶給更多的中學生。其他的人可以把藝術史的知識傳播到家庭及社會的許多角落。如此長久下去，一般人民對於文化資產（包括藝術作品）相信會由於知道如何欣賞與愛護而盡力去保存，同時也在觀看當代藝術作品時比較不受時髦影響，而較具批評能力。

其次就是培養藝術史的專業人才。包括造就大專院校的藝術史師資，培養高深研究的人員，爲博物館儲訓人才。現代社會瞬息萬變，而且各方面的知識累積愈來愈豐富，傳播也愈來愈快，再加上藝術史的範圍廣泛（有時還需要借重其他學科的研究成果，如心理學、人類學、精神分析、文學、甚至數學等），已不可能再閉門造車或單靠個人的經驗，而必須以分工合作的專業精神，從事嚴格的學術研究，才能夠不拘囿於陳說與濫調，進而很清晰的整理及詮釋藝術的傳統，使得現代社會的一般人都能認清一件商周銅器、一座六朝佛像，或一幅宋畫……等等，在中國文化史上所扮演的角色，也就是說要把古代藝術作品活生生的和現代國民的歷史體認貫串在一起。要達到這一個目的，泛泛的常識與執著的博古主義都不再適合；我們需要的是一批受過專業藝術史訓練的學者，繼承先輩學者們的研究成果，再接再厲，然後把這些研究的成果在大學裏及博物館裏向更多的大學生及社會人士傳播，進而爲文化資產的保存植下紮實的根。

上面已經提到，在所有文化資產裏，造形藝術（繪畫、雕刻、建築……）給人的印象最爲直接。詩或音樂的表

現都要讀者與聽眾在腦海中再現；文字或樂器只是詩人與讀者，或音樂家與聽眾之間的橋梁。但造形藝術，如前面所說的是可見、可觸、可居的；觀眾可以同時接觸到藝術及其賴以表現的工具，因此英國藝術史家赫拔特・里德（Herbert Read）說，造形藝術是文化的指標（index to culture），是有其道理的；也因此可說造形藝術能以最清晰的方式，具體的表現一個文化的價值。因爲藝術就像有機體，決不能脫離其文化背景而存在。因此要瞭解文化，必須瞭解藝術史。

藝術史對於當代藝術的發展也有其重要性。也就是說藝術教育需要藝術史的滋養，學藝術史一方面可以使藝術系學生了解自己國家的藝術傳統。要知道藝術並沒有所謂「進步」，只有「發展」，否則的話所有的博物館或藝術史的書都不必存在了。凡是認爲反成規的就是創造的人都犯了太過於浪漫主義的毛病；因爲藝術史上的事實顯示，沒有傳承就談不到創新。當然這並不是鼓勵食古不化，而是要澄清一個觀念：純粹追求新奇或外來的風格並不能保證藝術的成就；相反的，對於傳統的無知容易導致盲目的仿外與仿新，也最易患營養過多或營養不良症。C. P. E. 巴哈（Bach）確實比他父親更有原創性，海頓（F. J. Haydn）誠然比莫札特（W. A. Mozart）來得新穎，杜步西（C. Debussy）較浮爾第（G. Verdi）更有革命性，但誰敢說那一個人比別的更爲偉大呢？有了傳統的對照才能顯示出一個藝術家的根源及其貢獻；換句話說，沒有傳統就沒有辦法衡量任何藝術家到底作了甚麼貢獻，更不用談其偉大

在那裏了。其次，藝術史可以使學藝術的人開拓視野，進
而能對藝術傳統有新的認識，此種新的認識才是一個文化
生生不息的基礎。二十世紀英美文壇巨人艾略特（T. S.
Eliot）的一段話，雖然原來主要是談文學的，但同樣適用
於造形藝術。他在他最有名的一篇文章〈傳統與個人才具〉
裏說到：

> 任何詩人，任何藝術的藝術家都不能獨自具
> 備完備的意義。（要了解）他的意義，要欣
> 賞他，就要欣賞他和過去的詩人和藝術家之
> 間的關係。你無從將他從傳統孤立起來加以
> 評價；你不得不將他放在過去的詩人或藝術
> 家中以便比較和對照。這裏我所說的不單單
> 是歷史的，而是審美的批評原則。……一件
> 新的藝術作品被創造了以後，其影響同時溯
> 及在這以前的一切藝術作品。現存的不朽傑
> 作相互之間形成一個理想的秩序；這個秩序
> 由於新的（真正新的）藝術作品的介入而改
> 變。在新的作品出現之前，現存的秩序是完
> 整的；在嶄新的作品加入以後，爲了繼續維
> 持下去，整個現存的秩序一定受到改變，即
> 使是極爲輕微的改變；而每一件藝術作品對
> 於全體的關係、比例、價值也因之調整；這
> 就是新舊之間的適應。

艾略特的另外一段話也是非常有名的：

> 傳統並不是可以像繼承遺產般的獲得；假如
> 你想獲得，非得下一番苦功不可。最重要的
> 是，傳統含有歷史的意義，那是任何一位二
> 十五歲以後仍想繼續做詩人的人幾乎不可缺
> 少的；這種歷史的意識蘊含著一種認識，那
> 即是：過去不僅僅具有過去性，同時也具有
> 現在性。

　　藝術傳統的了解對於當代藝術的發展有滋養的功用，
而真正的藝術家應該是能進入傳統又能突破傳統，然後再
歸向傳統。而唯有經由藝術史的訓練才能確切的了解藝術
傳統。目前一般藝術系的學生所受到的藝術史的薰陶確實
太有限了，一方面是太少藝術史方面的課程，另一方面在
市面上要找到一本較有份量的中國藝術史的大專程度的課
本是很難的（更不用說印度藝術史、日本藝術史，或西洋藝術史方
面）。但沒有先培養一批具藝術史專業訓練的人，那裏會
有具水準的課本或參考書？這種惡性循環，假如長久下去
是令人擔憂的。自從民國 12 年由蔡元培所校訂，戴嶽所
翻譯的英人波西爾（S. Bushell）《中國美術》一書以來，
究竟我們進步了多少？日本許多大學都設有藝術史系，這
對他們「國寶」、「文化財」的保存有最大的幫助，而許
多西方藝術史學的經典著作更早已翻成日文，如沃福林
（H. Wolffin）的德文名著《藝術史原理》早在昭和 11 年

（民國 25 年）就有了日譯本，而國內甚至連英譯的翻印版在民國 61 年左右才在市面上出現。目前可以做，也應該儘快做的是邀請專家與學者來編寫內容充實而有趣的中國藝術史與西洋藝術史，讓一般大專學生與社會青年有基本的認識，更讓對目前藝壇的情形感到好奇或迷惑的藝術愛好者，有一個衡量的尺度。有了高水準的觀眾，才能促進批評的風氣，而藝術也能因之成長茁壯。

原載：《民生報》，70 年 3 月 1 日

藝術與文化建設

　　文化建設是近年來熱門的話題，顯然其中必有一些原因，依個人的看法，最明顯的當推經濟的繁榮，教育的普及，以及一種時代意識的形成。然而仔細觀察的結果，很容易發現一般人都太偏重於有形的文化活動，例如多舉辦畫展、音樂會、戲劇的表演等等，而在各大都市裏畫廊也如雨後春筍般的設立，甚至大規模的藝術拍賣公司如蘇富比（Sotheby）也已在國內設立辦事處，也因為商人看準了大家有興趣也有能力購藏藝術品。然而我們絕對不能否認很多人是抱著非藝術的目的（如增加社會地位，以附會風雅或因為石油危機之後，收藏藝術品成為對付世界性通貨膨脹的方法之一），對於藝術作品的社會與文化意義茫然不知。當然，有形的文化活動容易做，也容易看得到，但如果沒有堅強的社會文化意識做基礎，再多的文化活動也很可能成為社會的文化櫥窗中的擺設，而隨著流行有所更換。也可以說，藝術成為文化的消費品，而不是文化意識的具體表現。

　　要使文化活動不成為社會的文化插花，要使藝術這種精緻文化不成為只是音樂「廳」文化，藝術「館」文化，

劇「場」文化或畫「廊」文化，要使一般人不誤以為多蓋幾個房子就代表文化活動興盛，可能的方式是從文化史的教育著手。如果社會上多數人有了豐富的文化史教育，就可以產生一股無形但卻有力的文化意識——不僅意識到自我傳統文化的價值，同時意識到自我傳統文化在整個世界文化中的地位與角色。有了這種恢宏的意識，才可以談實質的文化建設，才可以談傳統文化的創新。

在藝術的領域裏面，要談創新就先得談對傳統的認識。因為從藝術史的事實顯示，沒有傳承就談不到創新。當然，這裏要特別強調的是：純粹追求新奇或外來的風格固然不能保證藝術的成就，但，另一方面，對於傳統的無知也容易導致盲目的仿古、仿新或仿外，結果不是營養不良就是營養過多。二十世紀英美文壇巨匠艾略特（T. S. Eliot）在一篇極為有名的文章〈傳統與個人才具〉裏有二段話不僅適用於文學，也適用於所有的藝術。他說：

> 任何詩人，任何藝術的藝術家都不能獨自具
> 備完整的意義。（詳見〈藝術史的性質與功用〉中
> 的引文）

他的另一段也極為精闢，談的是如何經由傳統而創新的方式：

> 傳統並不是可以像繼承遺產般的獲得；假如
> 你想獲得，非得下一番苦功不可。（詳見〈藝

杜甫說得好：「別裁僞體親風雅，轉益多師是汝師。」藝
術史傳統的了解對於當代藝術的發展有滋養的功用，而眞
正的藝術家應該能進入傳統而又能突破傳統，這才能成爲
傳統的一部分。當代兩位偉大的藝術批評家格林堡（C.
Greenberg）與羅森堡（H. Rosenberg），儘管審美觀點頗
不一致，卻都同意藝術作品的意義要經由歷史才能成立。
另外美國當代許多重要畫家如馬哲威爾（R. Mother-
well），萊因哈特（A. Reinhardt），德庫寧（W. de-
Kooning），克萊因（F. Kline）與紐曼（B. Newman）都曾
受業於藝術史家沙比洛（M. Schapiro）的門下。由於國內
藝術史教育的缺乏，我們可以看見許多藝術科系的學生雖
然學得了很好的技巧，但卻沒有思考及想像力的訓練，以
致於不少人不是在還沒有了解傳統（不管是自己的或外國的）
以前便輕言超越，就是惑於新潮與流行。

　　在所有文化資產裏，造形藝術（繪畫、雕刻、建築等）給
人的印象最爲直接。藝術作品是文化史裏可見、可觸，甚
至可居的實物，它提供有時比文字更爲具體的經驗，因爲
觀眾可以同時接觸及感受到藝術作品本身及其賴以表現的
方式。這也就是爲何英國的藝術史家赫拔特・里德（H.
Read）要說，造形藝術是「文化的指標」（index to
culture）。造形藝術能以最清晰的方式，具體的表現一個
文化的價值。藝術史是一門人文學科，其目的即在了解與
詮釋藝術作品的意義，以及認清藝術家創造的過程與其藝

術上的成就，像其他人文學科（如文學、歷史、哲學）一樣，藝術史的教育具有啓迪心智與刺激思考的教育功能。但就像任何真正的教育，藝術史不獨要傳播史實的知識，更重要的是在於使學生透過對藝術作品的體驗而發展對藝術的認知、感受、思考、及想像的能力，達到人文教育或自由教育（liberal education）的最後目的——解除偏見及無知而得到心靈的自由，進而拓展創造的能力。所以藝術史的教育應是文化史教育的不可分割的一部分。

很明顯的，有形的文化活動容易成爲目的而不只是手段，於是文化活動就不幸流爲比較「形而下」的「器」。這使人想起蘇東坡的一篇文章。當時的駙馬爺王詵準備建一座房子，叫「寶繪堂」的，以便儲存其所藏的書畫作品。蘇東坡就寫了一篇〈寶繪堂記〉，因爲他擔心王詵會走火入魔。他首先說：

> 君子可以寓意於物，而不可留意於物。寓意於物，雖微物足以爲樂，雖尤物不足以爲病。留意於物，雖尤物不足以爲樂。

他承認書畫作品本身有其令人潛移默化之功能：

> 凡物之可喜，足以悅人而不足以移人者，莫若書與畫。

但他緊接著舉例警告王詵：

然至其留意而不釋，則其禍有不可勝言者。
鍾繇至以此嘔血發冢。宋孝武、王僧虔至以
此相忘。桓玄之走舸，王涯之複壁，皆以兒
戲害其國，凶其身，此留意之禍也。

蘇東坡的意思不是要王詵放棄書畫，而是要他不要太執著
於「物」（即藝術作品本身）。因為有形的文化活動可能演
變為不擇手段地只重藝術作品的取得與庋藏，而忽略其文
化與社會意義的闡明與理解。這是在文化建設中比較容易
忽略的一點。

　　總之，要從事紮實的文化建設要注意到文化建設的基
礎工作，即文化史的教育；而文化史的教育則包含藝術史
的教育。以研究文藝復興歷史而享盛名的學者克萊斯泰勒
（P. Kristeller）曾經這樣的讚揚已故的藝術史家潘諾夫斯
基（E. Panofsky）：

　　　　潘諾夫斯基把藝術作品看成文化宇宙（a
　　　universe of culture）的一部分。在這個文化
　　　宇宙裏還包括西洋歷史上各時代的科學、哲
　　　學的與宗教的思想、文學，以及其他藝術。
　　　他這種真正的「人文主義」正是我們所迫切
　　　需要的。雖然人類的前程是艱辛的，但只要
　　　還有像潘諾夫斯基這樣才華橫溢的學者為這
　　　種看法奮鬥，我們的文明的前途還是有希望
　　　的。

個人願以這段話與從事文化建設工作的朋友共思、共勉！

藝術史的教育對藝術創作者而言可能無法取代技巧上的訓練，卻能拓展視境，減少偏見與困惑。此外，經由藝術史的教育，不僅藝術系的學生，甚至一般人也可以增加批評的眼光，於是社會上就會產生一股批評的風氣，劣幣也就較難驅逐良幣。更廣泛的來說，藝術作品反映了或體現了一個國家、民族，甚至全人類道德的與宗教的、思想的，甚至社會與經濟的歷史，因此要了解人性與人類的歷史，藝術可以說是十分重要的方法之一。大學裏的藝術史教育不只可以增進各科系學生的人文修養，更實際的效果是：今日的大學生是將來社會的教師，他們可以把這種人文修養帶給更多的學生及社會其他各階層的人。不久以後，大家對於民族的文化資產（包括藝術作品）會由於知道如何欣賞與愛護而盡力去保存，則民族精神教育成效必會顯著，文化資產保護的法律不僅容易推行，還可能不令而行。反之，若沒有相當的社會文化意識，則文化資產保護的法律可能遭遇到「徒法不足以自行」的困難。（寫於70年國父誕辰暨文化復興節）

原載：《新象藝訊》，91期（70年11月22日）

他山之石

談西方中國藝術史研究

西洋人對於中國藝術的研究是中西文化交通史上頗爲重要的一章。我們從他們對中國藝術的收藏與研究的過程多少可以看出中西之間互相誤解與瞭解的過程。一方面西洋人對中國藝術的研究，尤其在早期（指十九世紀末及二十世紀以前），常有以西洋人的眼光與標準而強加説詞，但有時由於西洋人的「旁觀者清」，加上他們實證的研究態度，卻也會指出中國學者所忽略的地方。所以今天我們要研究中國藝術史，不但要知道中國學者的研究成果，也要知道外國學者的看法。更重要的是經由他們的研究方法，我們可以學習西洋藝術史學家的思辨過程。究竟藝術史這一門學問在西洋已有四百多年的歷史，成就頗大，而它在中國卻還是處於起步階段。

早期西洋人對於中國藝術作品真正的價值及品質之無知大概可以從馬可波羅（Marco Polo）看出來。馬可波羅在中國的期間正值大書畫家趙孟頫（1254～1322）的活躍時期，他必定曾經看過趙孟頫及其夫人管道昇（1262～1319）的作品。但我們在馬可波羅的遊記裏找不到一點有關趙孟頫的記載。利馬竇（Matteo Ricci）對中國繪畫的批評是相當

尖刻的。他認爲中國的畫家對油畫及義大利文藝復興以來的遠近法或透視法（perspective）一無所知，因此所畫的東西當然一無生氣，死板板的。謝梅多（Alvarez de Semedo）在 1641 年所出版的書裏也指出中國的畫家原來不知使用油畫及明暗法（Shadowing），但由於有些畫家受到西洋人的教導，使用油畫，慢慢畫出較爲完美的圖畫。這種西洋人自我中心的看法在桑拉特（Joachim von Sandart）於 1675 年出版的書裏並沒有改變多少。中國人對於西洋繪畫的批評（或誤解）則可以乾隆時代的畫家鄒一桂（1686～1772）爲代表。他認爲西洋的畫即使達到完美的境界也只不過是「匠藝」，而不是「藝術」。十八世紀的中國與歐洲各自站在一個自我中心的立場，當然無法放開心胸去瞭解及欣賞對方的藝術真正的價值及品質。法國在洛可可（Rococo）時期曾流行的中國式裝飾品（chinoiserie）嚴格的説，只是歐洲在其本身幻想的基礎上，採取了一些中國的或間接由印度人所製造而傳去的「中國風格」器物或飾物所形成的膚淺的異國情調。因此根本上它是一種歐洲本土藝術內在需要所發展的結果，此點已由阿那爾（Hugh Honour）在其 1961 年出版的名著《中國式裝飾品》（Chinoiserie）明確的指出了。

十九世紀的歐洲，在工業革命及鴉片戰爭的風潮之中，更把中國的文化（包括藝術）不放在眼裏。雖然朱里安（Stanislas Julien）在 1856 年出版了《景德鎮陶藝》的翻譯，湯姆士（P. P. Thomas）也在 1851 年出版了《論中國商代容器》（*Dissertation on the Ancient Chinese Vases of*

the Shang Dynasty），兩者都只是在紙上做文章，而並未根據對中國藝術品實物的研究。嚴格的說，到十九世紀末西洋學者才開始把西洋藝術史的方法應用到中國藝術的研究上。

西洋人對中國藝術作品的研究與西洋人所收藏的或所能看到的中國藝術品的種類與數量有關。由於戰亂的關係，許多藝術作品流落到外國的私人收藏或國立博物館裏。到了 1930 年代末期，倫敦、巴黎、柏林、華盛頓、紐約、波士頓、支加哥、及堪薩斯城的博物館裏都已收藏大量的中國藝術品。私人收藏較重要的則有巴黎的格蘭迪迪葉（Grandidier），倫敦的歐本海默（Oppenheim）、大衛德（Sir Percival David）、優莫弗頗洛斯（Eumorfopoulos），布魯塞爾的史托克列特（Stoclet），瑞士的海特（Von der Hevdt），以及底特律的佛瑞爾（Freer）。無疑的，這些公私收藏使得歐美學者及大眾有親自觀賞中國藝術作品的機會，對於促進此後對中國藝術作品的研究有莫大的幫助。

西洋人對中國藝術品的研究成就較早與較大的是在陶瓷方面。這也許是由於陶瓷器上文字資料比書畫來得少，也許是由於傳統上中國瓷器對西洋人所產生的魔力一直未減。雖然在 1709 年荷蘭人及德國人在費了九牛二虎之力，花了一百多年之久終於研究成功製造瓷器的技術，但西洋人仍對中國瓷器著迷，因而加以深刻研究。英國人在這方面成就最大。英人波西爾（Stephen Bushell）在 1904 年及 1907 年之間出版了《中國美術》（*Chinese Art*），英人

赫布生（R. L. Hobson）在 1915 年出版《中國陶瓷》（*Chinese Pottery and Porcelain*），由於使用了相當多的中國史料，至今仍極有相當的參考價值。這些書引起英國人對中國陶瓷器的深刻的（而不是膚淺的，泛泛的）欣賞。至今由大衛德所收集的中國陶瓷（現屬倫敦大學大衛德中國藝術基金會）仍然是中國本土以外最大的中國陶瓷寶庫，是每一個研究中國藝術的學者必須朝拜的地方。此外含尼（W. B. Honey）、史坦因（Sir Aurel Stein）、伯希和（Paul Pelliot）、斯文海定（Sven Hedin）、沙畹（Edouard Chavannes）、以及安德生（J. G. Andersson）都對中國在器物方面的研究有所貢獻。

但在中國繪畫方面，西洋人的研究卻起步較晚，對中國繪畫誤解的消除亦較緩慢，但近年來的發展（尤其是自 1950 年以後）卻是日盛一日，這在美國尤爲顯著。巴雷洛格（M. Paleo log ue）在 1887 年出版的《中國藝術》（*L'Art Chinois*）是第一本西洋書籍裏根據中國文獻來介紹中國繪畫。此後在 1905 年由赫斯（Friedrich Hirth）所出版的《收藏家筆記殘篇》（*Scraps from a Collector's Notebook*）及費諾羅沙（Ernst Fenollosa）於 1912 年所出版的《中國與日本藝術之時期》（*Epochs of Chinese and Japanese Art*）都做了某種程度的貢獻。但是，他們仍然可以說在中國繪畫的殿堂門外徘徊。尤其是費諾羅沙對中國繪畫的觀點深受日本人趣味的影響，因此特別注重南宋及以前的畫，對於元朝以後的文人畫不屑一顧。他的這種看法影響了歐美人收藏及研究中國繪畫的趨向。例如波士頓及堪薩斯城的博物

館即在 1930 年代前後收集了大批的宋畫，這是對中國繪畫藝術偏見的結果。但到了 1940 年代及 1950 年代，由於西方感性的變化，有些人開始去發掘宋畫以外的中國繪畫風格。馬洛（Andre' Malaruax）即在 1949 年指出：「宋畫並不合當代感性的口味，因爲宋畫所表現的境界與今日我們（西方人）所遭受的，不可同時而語。」杜布士克（J. P. Dubosc）於 1950 年在指出小巧優雅的南宋册頁與扇面所表現的「甜度」時即明顯的揚棄了費諾羅沙那一輩的西洋學者對中國繪畫的略帶浪漫主義與異國情調的憧憬與誤解。杜布士克本人開始與一些志同道合之輩如現已退休的前堪薩斯城奈爾遜藝術博物館的館長史克門（Laurence Sickman）提倡元明清的文人畫。在這個時期，克里夫蘭藝術博物館的李雪曼（Sherman E. Lee）開始跟進，大量收購中國文人畫的作品。這時也正值中國本身政治情勢的變化，很多古畫充塞市場，美國的公私收藏因之得以以相當低的價格買到許多重要的作品。又由於中國的動亂，不少年輕的學生停留在美國從事中國藝術史的研究與教學，因而把中國繪畫史的研究推向進一步的發展，其中包括曾憲七（曾在波士頓藝術博物館）、方聞（現在普林斯頓大學及紐約大都會博物館）、吳納孫（筆名鹿橋，現在密蘇里州聖鹿邑華盛頓大學）、何惠鑑（現在克里夫蘭藝術博物館）、李鑄晉（現在堪薩斯大學）、傅申（現在華盛頓弗瑞爾藝術館）；又有一些名門之後的收藏家及鑑賞家，如王季遷（爲明代王鏊之後，現居紐約）及翁萬戈（爲前清相國翁同龢之後，現居紐罕雪州之萊姆鎮〔Lymn, New Hemps hire〕）皆擁有重要的藏品，而且個人鑑

賞經驗豐富，得以與學者相通消息，蔚成研究風氣。最後則由於冷戰之下的美國政府在 1950 年代以後對東亞研究的重視與經濟補助，造就了一批熟悉中國文字與文學的美國學者；這些人利用其西洋藝術史的訓練，進而鑽研中國的繪畫，因而產生系統的及客觀的結果。其中佼佼者當屬加州大學柏克萊分校的高居翰（James F. Cahill）、密西根大學的艾瑞慈（Richard Edwands）、耶魯大學的班宗華（Richard Barnhart）及奧勒岡大學的梁愛倫（Ellen J. Laing）等人。於是西洋學者從以前對於宋畫小品的迷戀以及對於真偽畫蹟的含糊，進而一方面鑽研原始中國文獻（著錄及畫論）的義理，一方面注重畫蹟的辨偽及其時代之認定，在 1950 年至 1980 年的三十年之間，美國對於中國繪畫的研究可以説進步相當快，成就也是有目共睹的。1980 年至 1981 年舉行之「八代遺珍」特展及中國繪畫討論會即爲明證。

　　西方現代藝術史學的成立，德國學者在十九世紀末及二十世紀初的貢獻是不可磨滅的。所以有人説藝術史的母語是德文。但在 1930 年代以後，一方面由於希特勒之崛起逼使很多藝術史學家如潘諾夫斯基（E. Panofsky）等人逃亡美國，一方面也由於美國文化中所特具的開放的及學習的態度，使得美國藝術史學很快的能與歐洲分庭抗禮。德語系藝術史家中對美國藝術史的發展影響最大的無疑是瑞士人沃福林（Heinrich Wolffin, 1864～1945）。沃福林上承浦耳卡（Jocob Burckhardt, 1818～1897），進而影響了很多藝術畫家。在中國藝術史的研究方面開先鋒的德人巴哈

弗（Luwig Bachhofer）即為沃福林學生。巴哈弗在 1946
年出版的《中國藝術簡史》（*A Short History of Chinese
Art*）今天看來當然有許多值得商榷的地方，但其貢獻即
在強調藝術品風格的形相分析以及其風格演變軌跡的尋
求，不愧為沃福林的弟子；到現在為止，許多我們對於中
國銅器及雕刻歷史的演變的分析模式可以說是由他所提出
的。不過他把中國藝術史的演變分成古拙、古典、與巴洛
克等時期則顯然勉強的把西洋藝術史的模式套在中國藝術
史上，並不屬恰當。巴哈弗的得意門生當屬德人羅越
（Max Loehr），曾留學中國，後赴美任教於密西根大學，
隨後轉赴哈佛大學，現已退休。羅越的主要成就在於他對
殷商銅器風格發展的分析。但羅越似乎對於元朝以後的中
國繪畫不太重視，把明清（尤其是清初以後）的畫看成「藝
術史似的藝術」（art-historical art）。不過羅越和巴哈弗
不同的地方是他對於元朝繪畫（即文人畫）的重視。他對中
國繪畫的鑑定並不感興趣，所以常常在引用畫蹟的時候提
出大部分傳統中國鑑定家所不能接受的例子。大概因為他
認為真偽的問題在中國繪畫史裏（尤其是明清以後）並不是
最重要的，蓋中國繪畫在宋朝已達寫實主義之極致，元朝
以後的文人畫重點並不在模倣外在的現實，繪畫本身已成
為一種對於前人繪畫的註腳。顯然的，羅越似乎仍不能夠
瞭解或不同情傳統中國文人對於筆墨趣味的講求。

高居翰為羅越在密西根大學的學生。名師出高徒，而
且顯然高居翰已青出於藍而勝於藍。高居翰不僅治學嚴
謹，而且文筆犀利，能把學術研究的成果深入淺出的介紹

出來。他最有名的著作當屬 1960 年出版的《中國名畫精華》(*Chinese Painting*)，但他與乃師最大的不同即在於他能深入瞭解中國文人畫的精神。從他早年（1985 年）所寫的博士論文《吳鎮》(*Wu Chen*)，到 1976 年的《河外之山：元代繪畫》(*Hills Beyond a River: Chinese Painting of the Yuan Dynasty, 1279～1368*)，1978 年的《岸邊送別：明初及中葉之繪畫》(*Parting at the Shore: Chinese Painting of the Early and Middle Ming Dynasty, 1368～1580*)，以及即將出版的《遠山：明末之繪畫》(*The Distant Mountains: Chinese Painting of the Late Ming Dynasty, 1580～1644*)在在顯示他驚人的學力以及對於中國明清繪畫的有系統的研究。最重要的是他不僅擅於繼承自沃福林的風格之形相分析，而且已嘗試漸漸脫離沃福林的形式主義(formalism)，想把中國繪畫史與思想史加以溝通，這在他於 1979 年在哈佛大學所做的一系列演講「引人注目的意象」(The Compelling Image)可以明顯的看出來。在這一系列演講（近將由哈佛大學出版）裏，高居翰討論了自張宏至石濤及王原祁這一時期（即明清之際）中國繪畫的特色及其時代思想的背景，企圖把十七世紀的中國繪畫賦予新的形象及歷史意義。總之，從費諾羅沙到高居翰，西洋人對中國繪畫的研究可說已有了劃時代的進步，亦即從大大的誤解變成深入的瞭解或者可以說從以西洋人的眼光變成以中國人的眼光來看中國的繪畫。

　　當然，在這個過程裏，旅美的中國學者的貢獻是不可忽視的。特別是書法方面的研究。1971 年至 1972 年在費

城、堪薩斯城及紐約各地舉行的「中國書道」展覽可以説是有史以來在歐美各國中專門以中國歷代法書，爲内容的展覽，其展覽作品共計九十六件，除少數外，皆爲美國人收藏品，或旅美我國收藏家所提供。展覽目錄則由曾幼荷女士（現旅居夏威夷州檀香山，任教於夏威夷大學）精心編寫。此次展覽中精品極多，容或有少數僞作或可疑之作亦在資料之中（見莊嚴著，《山堂清話》，臺北，故宮博物院，民國 69 年，頁267-373）。另外由傅申先生策劃之中國「書學史討論會」（1977 年 4 月於耶魯大學舉行）及「中國書法展」（1977 年於耶魯大學及加州大學柏克萊分校）更進一步的開拓了歐美學者的眼界，而由傅申先生主持的展覽目錄更成爲研究中國書法藝術及其歷史不可或缺的著作。總之，兩次書法展覽已使西洋人對中國書法的研究有了良好的基礎。例如現在德國海德堡大學藝術史教授雷德候（Lothar Ledderose）在1970 年出版了他的博士論文《清代篆書》（*Die Siegelschrift chuan-shu in der Ch'ing−Zeit*）後又於 1979 年出版了《米芾與中國書法的古典傳統》（*Mi Fu and the Classical Tradition of Chinese Calligraphy*），在在顯示了西洋人對中國藝術史研究的認真精神。英國人容或由於對中國文字的隔膜而專注於陶瓷之研究，但至目前爲止，其成就已有目共睹，而德國人繼承了沃福林的藝術史學傳統，不僅已對東方宗教藝術有了深刻的研究與整理〔例如雷德候的老師謝冠爾（Dietrich Seckel）即著有風行歐美之《佛教藝術》（*Kunst des Buddhismus*, 1962），以德文及英文出版〕，而且對於中國書法史的風格變遷的探討奠下穩固的基礎。郭柏（Roger Goepp-

er）於 1965 年所寫的〈書法〉（Kalligraphie）只是短短的一篇論文（收在 *Chinesische Kunst-Malerei, Kalligraphie, Steinabreibungen, Holzschniti, von Werner Speiser, R. G. und Jean Fribourg*），卻遠比由國人陳之邁先生所寫的 *Chinese Calligraphers and Their Art*（Melbourne, 1966），來得條理清晰，觀察入微，值得借鏡。

以上對於西洋人研究中國藝術史的經過做了簡單的介紹。由最初的無知與誤解，西洋學者已經開始瞭解中國藝術的本質，並已進而從文化史、思想史、甚至宗教史的觀點來加以詮釋〔由西德馬堡（Marburg）的大學藝術與文化史博物館及科隆（Koln）的東南亞藝術博物館在 1980 年至 1981 年之間所舉辦的「臺灣宗教繪畫」（Religiose Malerei aus Taiwan）特展目錄，正代表了這一方面的研究趨勢〕。做爲中國文化的繼承人，我們應該打開心胸去瞭解西洋學者研究的情形，去利用他們的成果，來促進對於中國藝術史的研究與發揚光大。禮失而求諸野，亡羊補牢，猶未爲晚也。

原載：《藝術家》，73 號（70 年 6 月）

海外遺珍

美國公私所藏中國美術品

　　美國現在公私所藏中國美術品，在質量上已與日本不相上下，所以近年來美國已成為西洋人研究中國美術史的中心。同時由於美國交通電訊的發達，中國美術史的研究已逐漸國際化了，中外學者在美國集會及旅行參觀中國美術品的機會相當多。

　　以地理分布而言，由西岸至東岸，有下列各主要美術館及私人收藏：

　　㈠**西岸**：夏威夷檀香山美術館，西雅圖美術館，舊金山亞洲美術館，柏克萊加大美術館，洛杉磯郡立美術館，聖地牙哥美術館，丹佛美術館。

　　㈡**中西部**：堪薩斯城奈爾遜美術館，芝加哥美術館，芝加哥自然史博物館，克里夫蘭美術館，密西根大學美術館，底特律美術館，聖路易美術館，印第安那波里斯美術館，明尼亞波里斯美術館。

　　㈢**東部**：波士頓美術館，哈佛大學福格美術館及沙可樂美術館，耶魯大學美術館，紐約大都會博物館，普林斯頓大學美術館，華盛頓佛利爾美術館，佛羅里達州傑克森維爾美術館，新罕布雪州翁萬戈氏，紐約艾略特氏，王季

遷氏，顧洛阜氏。

其他大小美術館及私人收藏就不一一枚舉了。

以收藏品內容而言，繪畫爲最多，銅器、雕塑及瓷器也不少，近年來琺瑯已逐漸增多，繪畫史上具有重要價值的約有一千多幅，銅器則來自殷墟、陝西、西安、安徽、長沙、河南，時代自商至漢，數以千計，以佛利爾美術館收藏最多。瓷器更多，不下萬仟，以紐約大都會美術館、舊金山亞洲美術館、佛利爾美術館收藏最富。玉器以哈佛大學及沙可樂氏收藏最多（後者現歸將於明年初完工之新建沙可樂美術館，將與佛利爾美術館合稱亞洲美術中心）。至於漢代漆器在耶魯大學。殷墟甲骨在皮茲堡美術館及加拿大多倫多之安大略美術館亦甚多。明代家俱在檀香山美術館、堪薩斯城、波士頓及紐約大都會博物館均有收藏。

以收藏之歷史而言，自鴉片戰爭以來，美國人即開始注意收集中國古美術品。1890 年弼格洛（W. S. Bigelow）捐了一批中國早期佛教畫給波士頓美術館。1904 年日人岡天倉心任該館東方部主任，從中國各地收羅了幾件名蹟，如宋徽宗「摹張萱搗練圖」卷，及傳董源「霜林秋霽圖」卷。他的繼任人洛奇（J. E. Lodge）承其餘緒，又收了陳容「九龍圖」卷。此外波士頓的巨富也出資捐贈了不少精品，如閻立本「歷代帝王像圖」卷即爲羅斯（Ross）所贈，波士頓所藏以早期繪畫爲主。

大商人佛利爾（C. L. Freer）曾旅行中國各地，自1900 年左右開始收集中日美術品，宋「摹顧愷之洛神圖」卷及傳郭熙「溪山秋霽圖」卷，他死後將藏品捐贈國

家，並遺款興建美術館，即為華盛頓佛利爾美術館。1923年開放，現任館長羅覃（T. Lawton）主要研究中國美術，中國部主任為傅申博士。

堪薩斯城奈爾遜美術館成立，是新聞界名人奈爾遜（W. R. Nelson）出資興建的。東方部門由史克門（L. C. Sickman）負責，後任館長。他曾來中國兩次，居住中國五年，對中國藝術史各方面均有研究，1930 至 1960 年之間，收集不少早期作品。現任館長武麗生（M. Wilson）亦為中國美術研究者，現在何惠鑑先生輔助之下，正積極擴展其藏品之質量。

克利夫蘭美術館在前任館長李雪曼（Sherman Lee）主持之下，並由何惠鑑先生協助，大量收集中國美術品。除了各項器物之外，所收繪畫以元明清作品取勝。1980 年奈爾遜美術館與克利夫蘭美術館合辦「八代遺珍」特展，並在紐約、東京展出，為中國美術史界盛舉。

紐約大都會博物館近年來在普林斯頓大學方聞教授主持之下，中國繪畫之收藏突飛猛進，並興建一蘇州式庭園「明軒」於館內。加上近來獲大收藏家漢光閣主人顧洛阜（J. Crawford）捐贈一大批作品，遂與前述各大美術館有並駕齊驅之勢。屈志仁先生最近又加盟該館，顯有一番新氣象。大都會博物館由於各界知名及富豪人士之支持，已成世界第一流美術館。其中國美術品收藏之發展，極值得注意。除了繪畫以外，費城美術館藏有唐太宗昭陵六駿刻石中的二件。哈佛大學藏有不少天龍山造象及敦煌壁畫二十幾件，為該大學之華爾訥（L. Warner）於 1923 年所

取去。

　　在此必須一提的是，美國的美術館的財力來源大部份由一般對藝術有興趣的名人或巨富所出資，國家很少過問，這與美國社會上的慈善事業傳統有關，日本近年來私人美術館林立，亦值得吾人深思。

　　在波士頓美術館的藏品中，除了以上所提的幾件，還包括傳李成「雪山行旅圖」軸、宋人「北齊校書圖」卷，及宋徽宗「五色鸚鵡圖」卷，後者係絹本設色，高 53.3 公分，長 112.5 公分；前半幅有宋徽宗自題七律一首並序，畫杏花一枝，上立鸚鵡一隻。杏花枝幹用鈎勒法，花瓣用淡墨勾出，然後著色；鸚鵡背上以綠色暈染，不甚見筆；胸脯上略以墨筆點簇，以狀細毛，整幅畫筆精工而不覺刻劃。「北齊校書圖」卷畫北齊天保七年（西元 556 年）詔樊遜、高乾和馬敞德等十二人校定羣書的故事，畫法高古，衣擢遒勁如屈鐵，人面面貌神態各異，所以黃庭堅在談到這幅畫時就說：「筆法簡者不缺，繁者不亂，天下奇筆也。」

　　佛利爾美術館所藏巨蹟包括唐人畫「釋迦牟尼佛會圖」卷、宋龔開「中山出游圖」卷、宋王巖叟「梅花圖」卷、元錢選「來禽梔子圖」卷、趙孟頫「二羊圖」、吳鎮「漁父圖」卷、趙雍「臨李公麟人馬圖」、鄒復「雷春消息圖」卷，後者為作者存世作品孤本，紙本水墨，高 34.1 公分，長 221.5 公分，畫老梅一樹，向左斜出，皴擦如亂麻，枝幹筆筆勁挺有力，卷後有楊維楨跋，字蹟如龍蛇飛舞。趙孟頫的「二羊圖」卷為其精品，自題「余嘗畫馬，

未嘗畫羊。仲信求畫，余故戲爲寫生，雖不能逼近古人，頗於氣韻有得」，此卷原藏清宮，後賞與曹文埴，輾轉售到日本，最後爲佛利爾所得，是研究氣韻、古意、寫生等問題的上等材料。堪薩斯大學的李鑄晉教授曾有專書論及。該館銅器收藏爲各美術館之冠，如人面蓋紋盉，子母象尊，乍册方彝等均爲重要代表作。

奈爾遜美術館主要藏品有：傳唐陳閎「八公像」卷、傳五代荊浩「雪山行旅圖」軸、傳宋李成「晴巒蕭寺圖」軸、許道寧「漁父圖」卷、江參「林巒積翠圖」卷、宋理宗「分題夏珪山水」卷、金畫太古遺民款「江山行旅圖」卷、元李衎「墨竹」卷、元劉貫道「銷夏圖」卷、任仁發「九馬圖」卷、明沈周文徵明「山水合册」、周臣「北溟圖」卷、仇英「潯陽送別圖」卷、尤求「園林雅集」、龔賢「山水册」及「雲峯圖」卷等名蹟。其中的「八公像」卷係清初梁清標所藏，後入清宮，民初溥儀假賞給溥傑爲名，自清宮攜出一大批珍貴書畫。抗日戰爭結束，這批畫由東北散出，這是其中的一件。原件從風格上看可能爲五代稿本，是探討中國漢唐人物畫，特別是肖像畫的重要材料。許道寧的「漁父圖」卷，水面畫漁艇及渡船，稍遠畫洲渚寒樹，更遠爲峭壁危崖，列如屏幛，山壑兩麓相接處，畫水口、汀洲交接，有數十層次，描寫遠景，極爲成功，是宋畫寫實主義的典型作品，曾歸朝鮮人安岐。此外該館所藏元盛懋「山居清夏圖」軸及張彥輔「棘竹幽禽圖」軸，並爲一時佳作。但壓軸之作當屬北宋晚年喬仲常「後赤壁賦圖」卷，純用白描畫出蘇東坡〈後赤壁賦〉的意

境，爲現存最早描寫赤壁賦之作（該館另藏南宋李嵩「前赤壁賦圖」團扇冊頁），賦以小楷書於畫內，分布於岩石之間，爲文人畫詩書畫三絕之代表作。至於該館所藏的龍門賓陽洞帝后禮佛圖、北魏孝子石棺、北魏太和十八年銘石刻釋迦坐像、北齊天和四年造象碑，還有不少來自雲岡、龍門、響堂山、天龍山等地的石刻造象，及宋、金、元的木刻造象，也都美不勝收。

克里夫蘭美術館成立於 1918 年，近三十年方大力收集東方文物。前任館主李雪曼曾任盟軍駐日總部文物調查員，得前任中國部主任何惠鑑之助，質量大增，除各項中國器物外，以繪畫爲最重要，包括秦漢間的蚌殼上畫的「狩獵圖」、漢墓磚畫「二桃殺士圖」、唐佛繪畫「釋迦三尊圖」、宋李安忠「烟村秋靄」冊頁、宋人「溪山無盡圖」卷（此圖有李雪曼及方聞教授專書討論）、元趙孟頫「江村漁樂」團扇及「竹石幽蘭圖」卷，僧雪窗「風竹圖」、顏輝鍾「馗月夜出游圖」卷、羅稚川「携琴訪友圖」、吳鎮「草亭詩意圖」卷、倪瓚「筠石喬柯圖」、王蒙「松下著書圖」、姚廷美「有餘閒圖」卷、陳汝言「羅浮山樵圖」及「仙山圖」卷、明沈周「虎丘圖冊」、周臣「流民圖冊」（此冊一部分在檀香山）、唐寅「秋山高士圖」卷、仇英「趙松雪寫經換茶圖」卷及「獨樂園圖」卷、文徵明「秋壑鳴琴圖」、董其昌「江山秋霽圖」卷及「青弁山圖」軸。其他明末四僧、金陵八家、揚州八家、四王吳惲的作品也都爲其所藏。故克里夫蘭已成爲世界上研究中國美術者必訪的中心之一。

　　紐約的大都會博物館早期藏畫精品不多，包括宋周東卿「魚樂圖」卷及元錢選「歸去來圖」，近年來由王季遷氏及美人顧洛阜氏手中得到不少巨蹟，遂使其藏品質量大增，例如傳韓幹「照夜白圖」卷；加以提供獎助金鼓勵研究，不少博士論文的寫作利用其藏品及圖書設備而得以完成，對於中國美術史的研究有一定的貢獻。前不久在國立歷史博物館舉行之中國石雕藝術展即得其贊助。

　　其他散在各地的名作有底特律美術館所藏傳錢選「草蟲圖」卷（又稱「早秋圖」，購自龐元濟）、哈佛大學所藏宋人「摹周文矩宮中圖」〔另外三段分藏紐約大都會博物館，克里夫蘭美術館，及義大利柏連遜（B. Berenson）舊藏。這是中華文物在海外四分五裂之一例，與其同樣命運的還有現在分藏大都會博物館，佛利爾美術館及耶魯大學美術館的宋畫「睢陽五老圖」〕。

　　中國文物流散海外有其特定的歷史、社會、經濟因素。希臘、羅馬、印度、中南美，甚至日本文物也都大量流散國外，因此大可不必整天慨嘆子孫不肖，而要正視此一現象，對於收藏在各美術館的中國美術品，加以調查研究。對於現在私家所藏的酌量購回國內，還可以與各美術館合作，安排這些海外遺珍在國內展出。在這一點上，日本的做法實可令吾人汗顏。克里夫蘭美術館與奈爾遜美術館在 1980 年合辦的八代遺珍中國繪畫特展遠赴東京展出，國人卻未能一睹①；東京大學在鈴木敬教授領導之下，將世界各地公私所藏中國繪畫調查、攝影，並編成《中國繪畫總合目錄》五大冊，成爲研究中國繪畫史必備之參考書。雖然藝術原爲社會公器，各國有志之士皆得收藏

研究。但國人似應虛心檢討：自己是否盡了能力？

①詳見拙文，〈八代遺珍特展及中國繪畫討論會〉，載拙著，《籠天
　地於形內——藝術史與藝術批評》，臺北，時報出版公司，民國
　75年。

挫萬物於筆端

文物浩劫

談日本掠奪的中國文物

前幾年日本歷史教科書竄改日軍侵華史實，引起各方強烈抗議。最近奧地利政府擬將曾經希特勒納粹軍隊掠奪的藝術品公開拍賣，由於處理不當，亦引起各方的責難。由此想起中日戰爭期間日本自中國掠奪的許多中國文物（包括古籍、書畫、雕塑，及各種器物等）。恰好最近看到一份日本外務省印的中日對照文件——《中國被日劫掠文物目錄》（《中華民國よりの掠奪文化財總目錄》）——其中有不少珍貴的資料，使人清晰地看到日本掠奪中國文物的史實。由於這份文件流傳不廣，故在此披露一二，望引起對此段歷史的注意。

這份文件是在抗日戰爭之後由教育部清理戰時文物損失委員會調查，詳列我國戰時文物損失數量及估價，以「專案呈報政府請轉令日本賠償」，所列損失文物皆根據該會「各區各省辦事處實地調查所得，以及公私機關個人申請登記」，經該會「嚴格審查之文物損失」，所列損失之估價，係由該會「延聘文物專家及業書肆及古玩者共同議定，均照失主原報價格削減甚多，並遵行政院指示，各項損失估價，悉依戰前標準」。

根據這份文件，中國戰時文物損失數量及估價如下：公有書籍 2,253,252 冊，另 5,360 種，411 箱，44,538 部，估價 380 萬 4 千零 14 元，私有書籍 488,856 冊，另 18,315 種， 168 箱，1,215 部，估價 120 萬 4 千 7 百 66 元；公有字畫 1,544 幅，估價 18 萬 5 千 4 百 90 元，私有字畫 13,612 幅，另 16 箱，估價 55 萬 5 千零 30 元；公有碑帖 455 件，估價 3 萬 7 千 135 元，私有碑帖 8,922 件，估價 17 萬零 7 百 64 元；公有古物 17,818 件，估價 103 萬 5 千 888 元，私有古物 8,567 件，另 2 箱，估價 31 萬 8 千 246 元；公有古蹟 705 處，估價 162 萬零 600 元，私有古蹟 36 處，估價 6 萬 5 千元；私有藝術品 2,506 件，估價 3 萬 9 千 721 元。另外還有儀器、標本、地圖、雜件等因與本文無關，不贅述。總之，由上面的數目可知日本所掠奪的中國文物很多，至於估價是否恰當，又另當別論。但日本在戰爭中對中國文物破壞之大是不可否認的。

大家都知道舉世聞名的「北京人」即在此段時間失踪，至今下落不明。中央研究院歷史語言研究所（南京）損失標本 1,052 箱（內有考古組之人獸骨、陶片等標本計有 954 箱）；國立中央博物院籌備處（南京）損失書籍 1,365 種及古物 1,679 種，至今恐亦下落不明。至於較早一段時間 (1902～1914) 由大谷光瑞從新疆盜掘的西藏古物以及東北淪陷前後日人在羊頭窪、旅順縣營城子、和龍縣西古城子、紅山後石器時代過渡到銅器時代的古墓、遼代永慶陵故地、遼陽漢墓發掘所得，現皆存龍谷大學、東京大學及京都大學等處。我們今天欲研究中國文化史蹟常常必須遠渡

東瀛，也夠令人憤怒了（例如大谷光瑞所獲古文書有 7,733 件，包括漢文、回鶻文、梵文、藏文、西夏文、蒙古文、漢文與回鶻文對照文書，佉盧文、和闐文、焉耆文、龜茲文等，現藏龍谷大學。至於藝術品則在東京國立博物館）。其他至於俄國的科茲洛夫，英國的蘭斯代爾、斯坦因，美國的華爾納及瑞典的斯文赫定等人對西域文物之巧取豪奪已爲世人共知，茲不贅述。

讀者若對這批日本掠奪的文物有興趣，可以設法獲得這份文件，然後對照戰前原田尾山編的《日本現在（藏）中國名畫目錄》（1938 年初版，1975 年重印）及最近(1983)由鈴木敬教授主編的《中國繪畫總合圖錄・第三卷・日本篇》（載有私人收藏 1,758 件，寺院收藏 472 件，博物館收藏 1,243 件，當然其中大部份是長時間經過合法及和平的方式流入日本的），便可略知一二。

日本與中國是一衣帶水的鄰邦，中國文化對日本影響甚深，而日本對中國文化亦極爲仰慕，故自隋、唐以來對中國文物收藏及研究亦極爲重視。例如對中國古典文獻（日本稱爲「漢籍」）之庋藏竟得以保存了許多中國已失傳的東西。清末楊守敬渡海蒐集中國古籍，「不一年遂有三萬卷」。另一方面，1905 年到 1906 年之間，日本島田翰即代表當時三菱商社以 10 萬零 8 千日圓將歸安陸氏（陸心源後人）的「皕宋樓」藏書 4 千部、20 萬卷、4 萬 4 千餘册購去，藏於靜嘉堂文庫。消息傳出，「全國學子，動色相告，彼此相較，同異如斯，世有賈生，能無痛哭？」而日本人則以爲「於國有光」。（見島田翰：〈皕宋樓藏書源流考〉）

人類歷史上把文物當戰利品的例子很多。荷馬史詩《奧狄賽》即記載木馬屠城以後，希臘聯軍把特洛依城的文物掠奪以去。羅馬軍隊從希臘、埃及及小亞細亞亦劫去不少當地的文物。金人滅北宋時，即要去皇帝寶璽、儀仗、天下州府圖、樂器，以及各種珍寶古器。對於戰勝者而言，取去文物除了經濟上的利益外，更重要的恐怕是政治意義吧。

<div style="text-align: right;">

1985 年 2 月寒冬於安娜堡寄廬

原載：《聯合報》，1985 年 4 月 9 日

</div>

卷第二：
蒐奇求眞詩書畫

三絕妙境仔細探

「文字與意象」研討會側記

　　美國紐約大都會博物館曾於 1985 年夏天舉辦了盛況空前的「文字與意象：中國詩書畫」國際研討會。發表論文二十三篇，與會的各國學者達四五百人，是繼 1970 年在臺北國立故宮博物院舉辦的「中國古畫討論會」後又一次中國藝術史學界的盛舉，同時也證實了中國藝術史研究的重要性與新方向。筆者有幸參加那次盛會，收穫不少，所以想把一些感想記下來以供讀者參考。這次研討會是爲了向將二百多件書畫巨蹟捐贈給大都會博物館的顧洛阜（John M. Crawford, Jr.）致敬而舉辦的，舉辦的費用則由狄倫（Dillon）基金會支持，可以説是代表美國民間對中國文化仰慕及研究的熱忱。許多論文繞著同時展出的顧氏藏品而寫，使與會的人可以就實物而討論，這是此次研討會的特色之一。此外，發表的論文早在開會以前就寄交到與會者手中，使人可以比較從容的在會前研讀論文，以便在會場提出問題供大家討論，這是特色之二。

　　研討會的主題「文字與意象」範圍是相當廣的。由於與會學者對這主題解釋的不同，所提出的論文也就各有偏重。有些論文以斷代及辨僞爲主，雖然所討論的書畫作品

的題材與詩文有關，但可以説屬於較爲傳統的研究方向，在本文擬略去不談，但並不意味傳統研究方向不重要；相反的，若沒有傳統的斷代及辨偽的工作，則贋作滿天飛，中國繪畫史的研究是不可能進步的。筆者因一向對詩書畫三絕的關係極感興趣，所以只擬對與這問題有關的論文加以評述。

高友工教授的〈中國抒情思想的演變〉是一篇包容廣大的論文。一開始就點明這次研討會的主題：「詩書畫三絕可以説是最能反映中國詩歌與美術理論發展的核心問題，也代表了中國藝術理論發展的峯顛。」高教授接著指出中國藝術傳統裏「抒情思想」的重要性及特色，這種思想的兩個條件爲「内化過程」（internalization）及「意象性質」（symbolization）。中國的藝術不管詩、書、畫，皆不爲外物所拘，而意在創造出一種「心境」（inscape）；關於這一點，可參考高教授另一篇論文〈律詩美典發展的幾個階段〉（收在林順夫與 Steve Owen 合編的《中國抒情詩論集》一書中，由普林斯頓大學出版社出版）。最後高教授以「遊心空際」及「寫意象外」兩個特色來描述中國詩、書、畫共有的特色。總之，這是一篇極富啓發性的論文。

契維思（Jonathan Chaves）教授以「畫外之意」爲題討論了有關畫家題畫詩（即自題）的問題。歷來討論詩畫關係的人通常圍繞著一些老生常談的觀念打轉（如「詩中有畫、畫中有詩」或「詩是無形畫，畫是有形詩」等），並未能增加讀者對這一問題的理解。唯一的例外也許是錢鍾書早年的一篇〈中國詩與中國畫〉（原載《開明書店二十周年紀念文集》，最

近修訂後收在其《舊文四篇》書中），但其結論則爲整天喊詩畫
一致的人在頭上澆了冷水：「中國舊詩和舊畫有標準上的
分歧」；「用杜甫的詩風來作畫，只能達到品位低於王維
的吳道子，而用吳道子的畫風來作詩，就能達到品位高於
王維的杜甫。」契維思論文的特點即在就顧洛阜藏畫中的
寫實作品（墨竹卷及葦渚醉漁軸）具體地説明題畫詩對畫幅本
身可收相輔相成之功用。最後他指出傳統文評家對畫家兼
詩人（如沈周及唐寅）的詩之所以不重視，乃因正統派重視
盛唐詩而忽略宋詩所致。

　　高居翰（James Cahill）教授的論文專注於石谿畫上自
題詩文與畫意的密切關係；這些詩文對於瞭解及欣賞他的
畫是不可或缺的。江兆申教授〈從唐寅的際遇來看他的詩
書畫〉一文亦顯示有些唐寅的題畫詩一方面要從他的生平
事蹟加以瞭解，一方面對於他的畫的涵義亦相當重要。這
兩篇論文説明了研究中國繪畫史時對於中國文學的造詣不
可忽視。

　　艾瑞慈（Richard Edwards）教授近年專注於南宋藝術
之研究，此次即提出〈晚宋之畫與詩〉一文，舉例（如克里
夫蘭博物館的馬麟團扇冊頁「坐看雲起」與對題理宗書王維詩「行到
水窮處，坐看雲起時」及日本東京國立博物館藏李生「瀟湘臥遊圖」
卷等）説明南宋繪畫剪裁凝練的風格有時並非詩句所能涵
括：「詩畫一致」的理想乃是對畫家的一種挑戰。但南宋
畫大體仍著意於外象的捉摸，到了元代則爲「反寫實」的
傾向所籠罩。這種反寫實的傾向在韓莊（John Hay）教授
的〈詩意空間：錢選與詩畫之聯合〉一文裏有了進一步的發

揮。他舉錢選的「歸去來圖」卷與「王羲之觀鵝圖」卷
（現均藏大都會博物館），兼採現象學觀點，説明錢選作品裏
的空間乃是近乎夢境的空間。看法新穎，足供參考。

　　古原宏伸教授〈中國畫卷〉一文比較了中國人物畫卷與
日本繪卷之異同，包括中國畫卷裏對所畫的文字（如九
歌、詩經、孝經、左傳等）忠實的程度，以及中國畫卷對時
間、空間描寫的方式（日本繪卷中動作通常極富連續性，有如卡
通畫；中國畫卷則一場一景之間並不一定要有關連，日本繪卷常採異
時同圖法，中國畫卷則極少見此種方式，例外如顧洛阜藏喬仲常「後
赤壁賦圖」卷及蕭照「中興瑞應圖」卷）。日本的繪卷內容大都
爲通俗性，極具戲劇性；中國畫卷則以古典經典及詩文爲
主。古原教授認爲這與中日兩國文化性質之差異有關，因
此這不只是藝術史的問題，也是文化史的問題。

　　這次研討會再一次説明了中國藝術史問題的複雜與多
樣。在所有世界文化裏，大概只有中國文化才產生了
「詩、書、畫三絕」的現象，西洋文化裏當然不乏文學與
藝術結合的情形，例如詩畫的關係早就由古希臘詩人西蒙
尼得斯（Simonides of Ceos）提出了：「畫爲不語詩，詩
是能言畫。」西洋文學裏也有類似中國題畫詩（他題）的
以某件藝術作品爲題材的詩，叫做 ekphrasis，其中最爲
膾炙人口的大概是濟慈（John Keats）的〈古希臘瓶詠〉
（Ode on a Grecian Urn）及現代詩人奧登（W. H. Audon）
的〈美術館〉（Musee des Beaux Arts）〔此詩寫的是布魯可（Bre-
ughel）的一幅名作「伊卡瑞斯之墮落」（Fall of Icarus），主題是理想
之幻滅，已有余光中教授中譯〕；最近包洛斯基（Paul

Barolsky）及布德雷（Robert Bradley）兩人甚至將西洋文學裏的以美術作品爲題材的詩列成一表（An Anthology of Poems on the Visual Arts），可供參考。但根據近人劉繼才的統計，中國題畫詩開始頗早，數量也遠比西洋多（晉4首，齊2首，梁1首，北齊、北周、隋各1首，唐175首，宋1085首，到了元則增至3798首之多，明清兩代又增加許多）。題畫詩（不管自題或他題）對於畫作本身產生怎樣的影響？在觀眾對於作品做審美的觀賞時會產生怎樣不同的反應？這些問題相當複雜，有些學者已企圖從記號學的角度來探討〔其中最值得注意的當數藝術史學家沙比洛（Myer Schapiro），在這方面著有《文字與圖畫》（Words and Pictures, 1973）一書及〈美術記號學的一些問題〉（On Same Problems in the Semiotics of Visual Art, 1969）一文〕，極具啓發性。

何惠鑑先生在他的口頭報告裏指出中國藝術史裏的詩畫合一的觀念乃是特定時空及階層的產物。「如畫」這個說法本來是應用到人的相貌上的，後來才用到山水上。《後漢書・馬援傳》說他「爲人明鬚髮，眉目如畫。」唐李賢注引後漢的《東觀記》說：「援長七尺五寸，色、理、髮、膚、眉目，容貌如畫。」（關於這一點，朱自清〈論逼真與如畫〉一文已有精闢的論述）筆者以爲，「詩畫合一」這一理論根本上是士大夫畫家（如王維）爲了提高繪畫的地位而發展出來的。王維在他的〈爲畫人謝賜表〉裏首先指出：「卦因于畫，畫始生書」，然後說畫「乃無聲之箴頌，亦何賤於丹青。」在這一點上，有類於後來西方文藝復興時達文西之輩想把繪畫提昇到與詩同等的地位〔參見達文西《筆

記》(*Notebooks*))。至於王維說畫「乃無聲之箴頌」則已開後世「無聲詩」說之先河。

中田勇次郎教授在討論「米芾吳江舟中詩卷」（顧洛阜藏品）時指出，以大字寫詩始於盛唐時的張旭與懷素；在這以前書法的文辭內容與詩無多大關係（傳世二王法帖不少是日常書信）。可見不僅書法風格改變，其文辭內容及書幅形式也因時代而變。其實孫過庭《書譜》裏就指出書法不僅是抽象的文字組合，還可以表現複雜的感情：「寫樂毅則情多怫鬱，書畫贊則意涉瓌奇，黃庭經則怡懌虛無，太師箴又縱橫爭折。」不過對於中國書畫之間的關係，這次大會卻沒有人提出論文。關於這個重要的問題，江兆申教授曾撰〈書與畫〉一文（刊於《明報月刊》，第 19 卷第 12 期），極爲精闢入理，有興趣的讀者可找來看，必可收穫不少。

由於篇幅的限制，無法對這次研討會的論文一一評述。但有一點是可以肯定的，中國詩書畫關係的密切是中國藝術史的一大特色，也是中國藝術史研究的一大課題。這次研討會提供了提出問題的機會，而與會者也都抱著再加鑽研的態度，期望在不久的將來對這一課題有更爲深邃的闡發。

真跡贗品畫中求

論晚近中國書畫鑑定研究

　　從中國藝術史研究的角度來看，書畫鑑定無疑是一件相當重要的工作，因爲書畫的真偽及年代之鑑定乃是重建中國書畫史的首要條件，就如一般史料必須先加鑑定才能用以重建歷史〔例如甲骨文中偽片的鑑定可以幫助學者在使用時特別小心；如張光裕的《偽作先秦彝器銘文疏要》(1974)及羅福頤的《商周秦漢青銅器辨偽錄》(1981)，就是任何研究中國上古史的學者必須參考的〕。從某一個角度而言，書畫鑑定工作可能比甲骨文偽片及偽作先秦彝器（甚至偽作唐三彩等）更爲困難，主要因爲書畫偽作之歷史由來已久，作偽者的方法相當精明，甚至有一流的大師參加偽作的行列；但也因其困難，學者更需謹慎。

　　藝術史這一門學科，由於所處理的材料及其本身發展的特殊性質，已在過去一百多年來成爲西洋人文學科中的顯學之一。著名的西洋藝術史家健生（H. W. Janson）即指出何以藝術史對現代人特別具有吸引力：「跟藝術史比起來，沒有一種別的學科能邀請我們在歷史時空裏更廣闊地遨遊，也沒有一種別的學科更能強烈地傳達過去與現在之間的持續感，或人類之間的密切關聯。更有進者，與文學

或音樂比較，繪畫與雕刻使我們覺得更能傳達藝術家的個性；每一筆、每一觸都記載藝術家的特徵，不管他所要遵守的成規是如何的嚴厲。⋯⋯藝術史家的工作因此是綜合的，可以闡釋人類經驗的各方面。在這個知識逐漸專門化與分裂化的時代裏，藝術史引起廣大的興趣，這該不會令人驚奇。」①

做為中國藝術史的一支，書畫史的研究範圍當然是多方面的，如：技術（材料與技法）、鑑定、圖像學、傳記（包括心理學與精神分析學）、社會史、文化史、精神史（geistesgeschichte）、觀念史（history of idea）、思想史（intellectual history）等②。但如上所言，鑑定工作仍是藝術史最基本的工作之一。近人朱省齋曾在其〈論書畫賞鑑之不易——古今中外實例舉證〉一文談得很詳細，不在此贅述。他舉張泰階、杜瑞聯、高士奇、康有爲、董作賓等人爲例，說明「其爲人也多文，雖有曉畫者亦寡矣」（宋鄧椿《畫繼》語）③。又引余恩鑅《藏拙軒珍賞目》序文未刊稿，簡要說明了書畫鑑定問題的核心，頗值得轉引：

> 夫荊山之姿，非卞氏三獻，莫辨其爲寶；驥北之駿，非伯樂一顧，不知其爲良。古今多美玉良馬，而卞氏伯樂不世出，未嘗不歎識者之難也。況畫學之傳，由晉唐而宋而元而明，專門名家者，代不乏人；往往尺素寸楮，珍同拱璧，市值千金者有之，於是射利之徒，競相摹仿，而真贗混淆，紛然莫辨。

嗜古者無所取證，乃一憑諸題識。不知元李文簡見文湖州墨竹十餘本，皆大書題識，無一真蹟。沈石田先生片縑朝出，午見副本，辨其印而作偽者積有數枚，辨其詩而效書者如出一手。又如董文敏矜慎其畫，請乞者多請人應之，僮奴以贋筆相易，亦欣然題署，然則題識果真可盡憑歟？近來市肆家變幻百出，遇名畫與題跋分裂爲二，每有畫真跋假，以畫掩字；畫假跋真，以字掩畫。又有前朝無名氏畫，妄填姓名；或因收藏家以印章題跋爲證據，依樣雕刻，照本描摹。直幅則列滿邊額，橫卷則排綴首尾，類皆前朝印璽名人欸識，施之贋本。而俗眼不察，至以燕石爲瓊瑤，下駟爲駿骨，冀得厚資而質之。古人要無所損，所惜者，古人真蹟經歷代名手鑑定者固多，其散布流傳，珍藏家秘不示人而不獲品題者，亦復不少。若一入市僧之手，加以私印，贅以跋語，苟裝點未工，經吹求者指爲破綻，將拚古人之真蹟亦棄置而不復深辨，良可慨已！④

余恩鑅的最後一段話特別值得注意的是，學者很可能太過小心，誤把真畫當假畫或把古人之畫當成近人之作，這與動不動就將大名家的標籤往書畫上貼一樣，過與不及，皆非實事求是的精神。原來對藝術品之偽作由來已久，而且

中外皆然，除了商賈圖利之外，其動機或目的也值得研究。例如西方十九世紀 Reinhold Vasters(1827～1909)之偽作中古及文藝復興時代的金器，二十世紀 Hans van Meegeren(1889～1947)之偽作 Johannes Vermeer(1632～1675)與近人張大千之偽作石濤、梅清與石溪等人的作品，就是最明顯的例子⑤。以下擬簡評近人對中國書畫鑑定的研究。

李智超的〈古舊字畫鑑別法〉一文⑥最爲有用的是第四章「辨偽」（四十三則），因其列舉了各種作假的方法，極爲簡明扼要，使學者在鑑定時知所警覺，如　(1)摹畫；　(2)硬黃；　(3)嚮拓；　(4)父代子畫；　(5)代筆；　(6)添畫；　(7)假字畫；　(8)偽造名望不顯的畫；　(9)憤而作偽；　(10)假畫真款；　(11)名爲宋畫院中的畫，卻是院外畫家的作品；　(12)去真款改爲假大名或在畫上添款；　(13)不得已的題跋；　(14)前人臨字時，往往把帖上的名字寫上，再寫上自己的名字，作偽者即把臨書人的名字割去，剩下被臨人的名字，再用上假印，冒充真蹟；　(15)摹寫題跋；　(16)被掩藏的真款；　(17)款和印缺半邊，或缺三分之二；　(18)乾隆皇帝六十四年題跋可以是真的，因他讓位嘉慶皇帝後，住在自己宮裏，但仍稱乾隆年號；　(19)避聖諱；　(20)前人題跋用後人詩；　(21)錯別字；　(22)寫錯姓名；　(23)拼湊題跋；　(24)轉山頭（補以同時代的紙絹）；　(25)移花接木（拼湊）；　(26)將大改小；　(27)毀壞手卷（如剪成團扇）；　(28)一裁爲二；　(29)雜湊冊頁；　(30)失羣冊頁；　(31)失羣屏條；　(32)蘇州片子（即明中葉左右以來在蘇州做的假畫）；

(33)水陸畫（道士超渡魂的水陸道場上所掛的畫，後為畫商改裝偽充宋畫）；　(34)十八羅漢在北宋仍不普遍；　(35)非時代產物（如在折扇上作畫始於明成化年間，且多為金扇面）；　(36)合作畫內也有假名；　(37)偽造不同時人合作的畫；　(38)珂羅版假畫；　(39)畫不用印，不一定假；　(40)搬家（將真印裱在假字畫上，將真題跋移在假字畫上，或在真字畫上補假題跋）；　(41)偽造詩堂、邊跋、引首、卷尾題跋和畫外邊的題簽；　(42)舊絹舊紙都不可靠；　(43)著錄有時不可靠（如張泰階《寶繪錄》、杜瑞聯《古芬閣書畫記》、楊恩壽《眼福編》⑦。李鐵匠的《萍齋書畫札》⑧及李滌塵的《鑑別畫考證要覽》⑨與李智超的比起來，則不僅較為簡短，且多襲陳說，參考價值較小）。

　　王以坤的《書畫鑑定簡述》一書⑩分為五章，附錄〈歷代書畫著錄書要目〉。以個人經驗出發，舉許多實例說明「書畫鑑定的主要依據——書畫的時代氣息與書畫家的個人風格」（第一章）；「書畫家鑑定的輔助依據」（第二章，包括印章、紙絹、題跋與標簽、著錄、裝潢）；「書畫鑑定的有關知識」（第三章，包括書畫家的字號、籍貫、和生卒時間）；「書畫做假的各種方法」（第四章）；「書畫鑑定的全部過程及注意事項」（第五章）。其中以第四章第三節「帶有地區性特色的做假」及第五章最值得注意。前者列舉了蘇州片、河南造、湖南造、廣東造、北京後門（地安門）造、揚州皮匠刀及上海書畫做假小集團各種偽作書畫的特色；後者則具體舉例說明書畫鑑定的整個過程。作者指出「我們所鑑定的書畫是各種各樣的，每一件書畫都有其具體的條件，對不同類型的書畫實物，必須做不同的具體分

析」（頁 89）。作者以五十多年的經驗，並引用不少博物館藏畫爲例說明，使學者可以親自驗證，所以是一本值得細讀的書。附錄〈歷代書畫著錄書要目〉雖然值得參考，但頗簡略，讀者仍應取下列諸著作，以補其短：余紹宋《書畫書錄解題》⑪，黃苗子《古書畫蕉亂》⑫，Hin Cheung Lovell, *An Annotated Bibliography of Chinese Painting Catalogues and Related Texts* ⑬，丁福保、周雲清編《四部總錄藝術編》⑭等。

徐邦達的《古書畫鑑定概論》⑮可以說是近年來較爲有系統的，全書分爲：總論、各代主要書畫家和流派簡述、鑑別古書畫應注意的各點、古書畫鑑定的輔助資料、作僞和誤定的實況等五章，可以說是相當全面地討論了各種書畫鑑定的基本方法。徐氏另有《歷代書畫家傳記考證》⑯一書，則包括了二十七篇對歷代中國書畫家生平的考辨，尤其是「書畫家名字相同或相近致二人誤混爲一考辨」及「將書畫家名與字分開以致誤定爲二人考辨」諸篇均極富啓發作用。又「龔賢生平及考訂」篇，對龔賢學生如：宗言、官銓、僧巨來、龔柱與龔賢本人風格的比較，亦甚有用。此外作者近年來在《書譜》等期刊上發表的論文頗多，均值得注意，尤以〈宋徽宗趙佶親筆與代筆畫的考辨〉及〈古畫辨僞識真㈢──董其昌、王時敏、王鑑作品真僞考〉二文對中國古代繪畫史上的「代筆」問題有精湛的討論⑰。

陸無涯的《中國古畫鑑辨知識》一書⑱雖然不是一本有系統的論著，而是由一些短文集成的，但由於行文較爲輕

鬆，娓娓而談，也有可取之處。在序言作者很正確地指出：「真蹟固然需要看得多，贋品也一樣要多看，從無數真真假假的貨色中，積累經驗，鍛鍊出銳利的眼光。」（頁3）他的另一些見解也多值得參考，如「藏品宜精勿濫」（頁10）；「寧願花費較廉宜的價值，購一幅黃賓虹的寫生畫稿，也不想花大筆錢購入一幅十分完整的條幅山水，理由很簡單，寧取其真而不取其存疑而已。」（頁65）作者對於徐悲鴻畫馬的特色及其鑑別有精要的敘述（頁59）。另有值得一提的是對齊白石畫風的討論（頁12、13、34、35、60、65）；尤其是一幅齊白石「仿古山水」軸（作於1922），作者指出其為前期（即七十歲以前）的作品，而不可因其全無齊氏個人的「傳統」氣勢（指七十歲至九十歲之間後期作品）而斷為贋品（一般人對齊白石之花鳥、蟲魚、蝦蟹較熟悉，對其人物小品及山水較為陌生）。所以「年代演變，畫家的筆墨也隨之而變，認識這一點是相當重要的。」（頁35）總之，這本書雖然帶有相當的隨筆性質，但對於初學者卻也提供了一些頗為有用的建議。在這一點上，此書與早幾年朱省齋的幾本通俗趣味著作極為類似[19]。

傅申以英文發表的《筆有千秋業》(*Traces of the Brush: Studies in Chinese Calligraphy*, by Shen C. Y. Fu in Collaboration with Marilyn W. Fu, Mary G. Neill, Mary Jane Clark) 原為在耶魯大學及加州大學柏克萊分校舉辦的中國法書特展之目錄[20]。此書最值得注意的是第一章「法書的複本與偽蹟」；作者討論了一些中國法書鑑定的基本術語，如：臨摹（又分為硬黃及響搨及雙鉤廓填）、仿、

造及刻帖。然後列舉現藏普林斯頓大學的唐人硬黃鈎摹本
「王羲之行穰帖」、翁萬戈氏收藏的明嚴澂白麻紙鈎摹本
「褚遂良哀册」、顧洛阜氏（John M. Crawford, Jr.）收藏
的明末臨本「黃庭堅寒山龐蘊詩」卷、大都會博物館
（Metropolitan Museum of Art）收藏之趙孟頫「雙松平遠
圖」卷跋與辛辛那提（Cincinnati）博物館收藏之近人臨本
互相比照，私人收藏鮮于樞大行楷書「御史箴」卷及其鈎
摹本，波士頓（Boston）美術館收藏的石濤大行書「送忍
庵詩」卷及作者自己收藏的翁同龢楷書「七言聯及其揭
本」等，詳細扼要的說明法書鑑定的各種方式及過程，可
以說是初學者的入門捷徑（頁 3-39）。此外，本書還討論
「篆書與隸書」、「草書」及「行書與楷書」等。

　　謝稚柳的《鑑餘雜稿》㉑是一本文集，因而種類較爲雜
多。所收有通論性質的，如「論書畫鑑別」，提供了鑑別
書畫的主要原則，若能取之與張珩的《怎樣鑑定書畫》合
觀，則易入門㉒。其他主要的如：晉王羲之「上虞帖」、
唐周昉「簪花仕女圖」的時代特性、唐柳公權「蒙詔帖」
與「紫絲鞋帖」及論李成「茂林遠岫圖」等諸篇最值得細
讀。關於謝稚柳的鑑別工作成就，近人鄭重已有專文論
及，故不在此贅述㉓。

　　王壯弘《碑帖鑑別常識》一書㉔，是近來出版的書法鑑
定著作中較爲實用的。附錄「影印本歷代墨迹真僞表（元
以前）」尤爲有用，蓋由於近代攝影術發達，碑帖影本汗
牛充棟，其中真贋混雜，若不小心，則取用僞本作爲書法
範本（例如商務印書館印索靖章草「出師頌」、藝苑真賞社印劉歆草

書「六藝序」、羅振玉與日本博文堂印的智永真草「千字文」、日本
東京堂印蘇東坡行楷「歸去來辭」等皆為偽迹）。

　　中國的書畫特點之一是印章的使用，印章對於鑑定相
當重要。不幸的是不僅書畫有偽作，印章也有偽作，針對
這點，羅福頤的〈從印章上鑑別古書畫〉一文就極為有用
㉕。至於早期的印章，徐邦達〈宋金內府書畫的裝潢標題
藏印合考〉㉖亦可供參考。莊申〈故宮書畫所見明代半官印
考〉則對於斷代極有助益，尤以作者將故宮及海內外公私
收藏品中所鈐之司印半印彙為一表，嘉惠學者不淺㉗。

　　啓功最近將其歷年文章結集成《啓功叢稿》，其中有不
少有關書畫真偽的精彩論文㉘。例如〈董其昌書畫代筆人
考〉提出現藏故宮博物院的所謂「小中見大」册，認為作
者應為陳明卿，而非董其昌，也非王時敏（頁 149-164）。
又收談關於偽作八大山人及吳歷畫册，偽作仇英「西園雅
集圖」卷等論文，惟未附圖版，甚為可惜。

　　近年來有以個別畫家或畫派為主而舉辦的展覽，其隨
展目錄頗具學術價值，例如 Richard Edwards（艾瑞慈）
1967 年主辦的石濤特展㉙，1976 年之文徵明特展㉚，傅
申夫婦 1972 年的石濤特展㉛，江兆申 1973 年至 1974 年
的吳派畫九十年展㉜，高居翰（James Cahill）1982 年的黃
山畫派特展㉝等。其中展品之真偽常引起爭論。例如傅申
曾就艾瑞慈石濤展中的一些作品提出新解㉞，而周汝式亦
對傅申夫婦的石濤展提出一些值得商榷之處㉟。凡此皆有
助於中國書畫鑑定的研究。

　　最後應提到的是，方聞所發表的一篇有關中國書偽作

問題的論文，至今仍極具參考價值㊱。至於有關一般藝術作品偽作的哲學問題，雖極有趣，因不在本文範圍內，只有俟之他日再談。

①H. W. Janson, 'Editor's Preface' in H. A. Groenew-fote and Bernard Ashmole, *Art of the Ancient World*, Englewood Cliffs, N. J. n. d.

②參見〈藝術史研究方法之回顧與前瞻〉，收在拙著，《籠天地於形內：藝術史與藝術批評》，1986，頁 16-39。

③朱省齋，《畫人畫事》，香港，1962，頁 234-255。

④前引書，頁 244-245。

⑤Theodore Rousseau, 'The Stylistic Detection of Forgeries', *The Metropolitan Museum of Art Bulletin* XXVI, No. 6, Feb. 1968, pp.247-252; Mark Roskill, *What is Art History*, New York, 1976, pp.155-167; 傅申，〈大千與石濤〉，刊《雄獅美術》，1983 年 5 月號，頁 52-70，「石溪、黃山、張大千」特刊稿。

⑥《美術論集》，第 1 輯，1982，頁 195-241。

⑦參見鄭騫，〈張泰階寶繪錄採偽〉，收在張錯及陳鵬翔編，《文學、史學、哲學：施友忠先生八十壽辰紀念論文集》，臺北，1982，頁 51-69。

⑧《學林漫錄》，第 6 集，1982，頁 215-224。

⑨南寧，1982。

⑩江蘇，1982。

⑪北平，1932。

⑫收在黃苗子《古美術雜記》，香港，1982，頁 34-38。

⑬Ann Arbor, 1973。

⑭香港，1983 重印本。

⑮北京，1981。

⑯上海，1983。

⑰分見《故宮博物院刊》，1979 年第 1 期，頁 66-67；《朵雲》，第 6 集，1984，頁 197-224。

⑱香港，1983。

⑲朱省齋，《海外所見中國名畫錄》，香港，1958；《畫人畫事》，香港，1962；《藝苑談往》，香港，1964；《書畫隨筆》，新加坡，n.d.；《省齋讀畫記》，香港，n.d.。

⑳Shen Fu, *Traces of the Brush: Studies in Chinese Calligraphy*, New Haven, 1977。

㉑上海，1979。

㉒北京，1966，1981。

㉓鄭重，〈畫家、理論家謝稚柳〉，載《朵雲》，第 6 集，1984 年 5 月，頁 130-142。

㉔上海，1985。

㉕收在《中國書畫鑑定研究》（重印本），香港，1974，頁 115-129。

㉖《美術研究》，1981 年第 1 期，頁 83-85。

㉗收在莊申《中國畫史研究》續集，臺北，1972，頁 1-46。

㉘北京，1981。

㉙*The painting of Tao-Chi*, Ann Arbor, 1967。

㉚*The Art of Wen Cheng-ming*, Ann Arbor, 1976.

㉛Marilyn and Shen Fu, *Studies in Connoisseurship: Chinese Paintings from the Arthur M. Sackler Collection,* Princeton, 1973.

㉜臺北，1975；又江兆申，《關於唐寅的研究》，臺北，1976，對於唐寅複本畫與偽作，及周臣代筆問題，見解精闢，詳見該書頁109－124。

㉝*Shadows of Mt. Huang: Chinese Painting and Printing of the Anhui School,* Berkeley, 1981.

㉞傅申，〈明清之際的渴筆勾勒風尚與石濤早期作品〉，刊《香港中文大學中國文化研究所學報》，第 8 卷第 2 期，1976，頁579－615。又〈談鑑別──不知偽何以知真〉，刊《明報月刊》，第10 卷第 2 期，1975 年 2 月，頁 53。

㉟Chou, 'Are We Ready for Shih-t'ao?, *Phoebus 2,* 1979, pp. 75－87.

㊱Wen Fong, 'The Problem of Forgeries in Chinese Painting', *Artibus Asiae,* Vol. 25, 1962; pp.95－119。參見李霖燦，〈中國畫斷代研究例〉，收在《中國畫史研究論集》，臺北，1970，頁1－44。

披沙揀金眾美聚

評介中國第一部《美術大辭典》

主　　編：「藝術家」工具書編委會。

策　　劃：何政廣、許禮平。

書　　名：美術大辭典。

出 版 者：臺北市藝術家出版社。

出版日期：70 年 10 月第一版。

頁　　數：702 頁，包括「題辭」、「凡例」、「分類
　　　　　詞目表」與六種「附錄」。附有彩色及黑白插
　　　　　圖約 2 千幅。

定　　價：精裝本，780 元。

　　近年來，由於政治的穩定、經濟的發展，與教育的普
及，社會上一般人對於美術有了更大的興趣，這是一個極
爲有趣的文化現象，更具體表現了當前社會價值多元與巨
變的傾向。畫廊的林立與拍賣會的舉行說明了一般人開始
注意美術品在生活中的地位。許多人很想對於美術有更多
的認識，可惜由於升學主義的作祟以及美術教育制度先天
上的不完善，一般人對於美術大多只能道聽途說。再加上

美術圈鄉愿作風盛行而「批評的氣候」亦尚未成形，於是五花八門的美術家與作品充塞市井之中，有時雖讓人目不暇給，大部分情形卻是令人困惑。「藝術家」出版社及《藝術家雜誌》發行人何政廣先生有鑑於此，乃與許禮平先生共同策劃，成立「藝術家」工具書編委會，主編《美術大辭典》，其主要目的即在提供對於美術有興趣的人一部攜帶方便、圖文並茂的工具書。但就如同饒宗頤教授在「題辭」所說的，「嗜美術者得此，足供日夕尋檢，觀其一端，亦可以知大體。承學之士，繼是有所恢弘，其有造於藝壇，豈曰淺尠，焉可徒以『工具書』目之而已哉！」

全書字數約 40 萬言，詞目約 3 千條，附有插圖約 2 千幅。雖說中外並刊，但內容偏重於我國美術。在「外國美術」總類裏，收有「外國美術名詞術語」及「外國美術家」（以西洋為主，日本、韓國、尼泊爾、波斯則聊備一格而已）。「中國美術」總類，則是琳瑯滿目，美不勝收；收有「中國美術名詞術語」、「中國畫顏料」、「中國紙」、「中國美術家」、「中國美術著作」（不過以上各項中「美術」一辭實應改為「繪畫」，因為所談的只是「繪畫」，而不包括書法、篆刻工藝、建築等項）。在「書法」總類中收有「書法名詞術語」、「書法家、書法評論家」、「碑帖」、「書法著作」。在「篆刻」總類中，收有「篆刻名詞術語」、「篆刻論著」（惟「正文目次」漏列此類）及「篆刻家」。「裝裱」別成一總類。其次的「工藝」總類中收有「工藝、圖案」、「雕刻工藝」、「織綉工藝」、「編織工藝」、「金屬工藝」、「漆器」、「陶瓷器」及「青銅器」。

「攝影」亦別成一總類。在「建築」總類中，收有「建築名詞術語」、「外國建築」、「中國建築」。最後的總類爲「博物館」，對於外國的重要博物館作一簡介（惟似應加入故宮博物院）。從上面所列的項目來看，本辭典大體上收羅的已相當完備，尤其是對於本國的讀者而言，中外美術所佔的比例是極爲恰當的。

本辭典開始的「美術總類」係對於中外美術通用的名詞作一簡介。值得注意的是它把中國的例子與外國的例子放在一起，一面可使人認識外國美術的變貌，同時也可讓人自覺到中國美術的宇宙性。例如把傳爲顧愷之所作的「女史箴圖」與賀加斯（Hogarth）的「時髦婚姻」列在「組畫」項下討論。在「遠近法」項下討論了馬薩丘（Masaccio）的「三位一體」，也談及了我國宋畫中的「逆遠近法」。值得商榷的一個名詞是「造型藝術」，似應易以「造形藝術」較妥，因「型」容易讓人聯想到「模型」，較易讓人聯想到具體的物品（尤其是立體的），而「造形」則較易於表現抽象的觀念。

「外國美術名詞術語」中，對於西洋藝術史上的重要名詞都有精簡的解釋。例如「古典的」一詞：

（英 classic）語源出自古代羅馬 Sewius Tul-lius 時代之市民的六階中，屬於第一階級之意義的拉丁語 classicus。引伸而被使用做標準的、完全的、模範的等意義。在文藝復興中興起的人文主義（humanism）的看

法，文化的教養之理想，在古代之希臘與羅馬。因此凡是屬於古代文化，或與其有關的一切事物，都被稱爲古典的（如古典語 classic language，古典作家 classic writer，古典樣式 classic style 等爲例子）。另方面，所謂「古典」者，乃指一種風格的顯著的完全性格，及藝術發展的完成狀態，因此即在古代之中，也有所謂古典雕刻，古典建築之風尚。在希臘美術史上，培利克列斯的時代（西元前五世紀後半），羅馬美術史上，奧古斯托斯（西元前27～後 14 年在位）時代，都被視做古典的。這兩個時代之風格，以嚴肅的形式感情爲特色，顯示爲古代美術之兩巔峯。但所謂古典的概念，也被以形式之嚴格、靜穩的勻稱調和爲特徵之其他風格時期所轉用。例如文藝復興的（古典美術）之用法即屬之。

以上這一段解釋除了略有歐化語法的傾向及人名應加附原文外，大致上是相當得體的。其他如對「古典主義」、「浪漫主義」、「自然主義」、「寫實主義」、「理想主義」的解釋都能使我們對一些日常談話中所用的名詞有較爲清楚的概念。「外國名詞術語」也包括了許多六〇年代及七〇年代的藝術新發展。

如上所述，關於中國美術的部分是本辭典最爲精彩的地方。例如「中國美術名詞術語」中所收的「六法」：

中國古代品評人物畫的六項標準。即南朝齊謝赫《古畫品錄》所舉「六法」：氣韻生動，骨法用筆，應物象形，隨類賦彩，經營位置，傳移模寫（一作傳模移寫）。唐張彥遠《歷代名畫記》則將「氣韻生動」、「骨法用筆」列爲首要之法。其後論者益眾，並逐漸應用到山水、花鳥等畫科，成爲中國畫的代名詞。而對「氣韻生動」，所論每多玄虛，有失謝赫本旨。

讀者若檢閱本辭典「中國美術著作」類中第一項《古畫品錄》，則對謝赫之書有進一步的認識。惟本辭典若能對於互檢（cross-reference）加以注意，例如在「六法」項中將《古畫品錄》以黑體字排印，則讀者可以馬上翻檢《古畫品錄》，如此可以增強本辭典之用途。在「新安派」項下說弘仁、查士標、汪之瑞、孫逸雖被合稱爲「海陽四家」或「新安派」，但「他們的畫風並不一致」，則是本辭典細心的地方。

中國書法繪畫與其所用的用具與材料有密切的關係，故本辭典對於「中國紙」與「中國畫顏色」另立兩項詳加解釋，並附有「中國古代繪畫用紙外觀檢驗結果一覽表」及「中國古代法書用紙外觀檢驗結果一覽表」兩項附錄，增加我們對於淵源流長的中國書畫藝術有深刻的認識。尤其在古代法書中第一件作品即採陸機的「平復帖」，更見卓識。因爲此件作品公認爲存世的法帖中流傳有緒而且最

為可靠的最早作品之一。

　　本辭典的另一特色即詳列「中國美術著作」（如上所述，應為「中國繪畫著作」）、「書法著作」及「篆刻論著」，使讀者清楚的知道有那些重要的美術著作。讀者取而合觀，不啻擁有一份精簡的入門研究書目。不過在「書法」總類中列有「書法評論家」，但在繪畫部分卻缺乏這方面的「評論家」，容易使人誤解中國歷史上只有「書法評論家」而沒有「繪畫批評家」。當然這只是在「目次」的編排上的疏忽，是無妨於本辭典的價值的。

　　在「工藝」總類中收羅的名詞數量極為豐富，而且種類亦多，包括雕刻、織綉、編織、金屬、漆器、陶瓷器、青銅器，其中尤以陶瓷器及青銅器為精彩。在青銅器中，遇到難讀的字，均加注同音字，以利解讀。對於各種花紋，也有圖解。美中不足的是對於「戈」的各部名稱沒有加附圖解。不過在舉例上已儘可能將考古學上的發現收入，足資參考，並助讀者認識我國青銅器文化之燦爛，蓋我國青銅器時代文化可上溯西元前二千年，而結束於西元前二世紀左右，佔著整個中國文化史上很長的一段時期。

　　本辭典的七種附錄均極為有用。除了上面所提到的以外，還有「外國美術館、博物館一覽表」、「外國美術雜誌一覽表」（此兩項仍以西洋為主，不包括日本）、「色名一覽表」、「美術地圖」（包括埃及與東方諸國、希臘時代、羅馬及文藝復興時代、德意志、法蘭西及佛蘭德爾等五幅）、「中國歷代年表」等。惟若能增加精簡的中國美術年表、中國佛教藝術遺蹟地圖、中國先秦考古遺址地圖則更為完美。又本辭

典書後所附的「詞目筆劃索引」及「外文索引」再分爲英文與非英文兩部分，且未加注明，頗有畫蛇添足之憾。此乃小疵，再版中改正即可。另外有些外國名詞似應加附原文。同時在原文的音節劃分上也需求合乎慣用之方式。

本書所附圖版極有價值，亦足見編輯者之卓見與苦心。雖有部分圖版（尤其是彩色的）不夠清晰，但由於印刷時使用了高品質的雪銅紙，效果一般而言是很好的。事實上有時寧可用較清楚的黑白照片，而不必一定要用彩色的（如頁 178 的「永樂宮壁畫」）。

本書大致上採取了「風格」這個名詞，但有時也採用「樣式」。二者應都是「style」一詞的翻譯。惟「樣式」爲日本學者首先使用，中國古代文獻似只有「樣」或「式」，而從未使用「樣式」。類似此種名詞似乎應加注明，如「風格又稱樣式」，以免讀者誤解。

本辭典在我國美術出版界可以算是一項劃時代的創舉。撇開日文不談，在英文裏就出現了許多類似的參考書。即就關於中國美術者即有馬區（B. March）於 1935 年出版的《中國畫術語》（*Some Technical Terms of Chinese Painting*），漢斯福特（Sir Howard Hansford）於 1954 年出版的《中國美術考古詞彙》（*Glossary of Chinese Art and Archaeology*），以及美德麗（M. Medley）於 1966 年出版的《中國美術手册》（*A Handbook of Chinese Art*）諸書。但在中文類似的書卻絕無僅有。因此藝術家出版社的這部《美術大辭典》就具有不平常的意義，它不僅使一般人有一部可以解惑的工具書，它更具體的説明了中國藝術的光輝

燦爛的成就。

　　辭典的編纂是一件吃力不討好的工作，藝術家出版社能以私人之力出版這部辭典，精神是可佩的。雖然這部辭典在編纂的過程中不可避免的要利用了許多前人的著作，但將分散在各處的文字及圖版資料蒐羅於一處，所花的人力物力不可謂不大。就如同饒宗頤教授在「題辭」裏所指出的，「論次宇內各項美術，纂爲辭書，事至繁頤。非先從事專門之鑽研，得其會通，欲遽謀其普及，談何容易，故編撰一般性之綜合美術辭書，尚未有人敢於染指。」這本《美術大辭典》在種種主觀與客觀的困難之下出版了，雖然難免有一些小疵，但它的參考價值是不容懷疑的。也許等到大家的美術常識提高了以後，我們才能談如何建立批評的風氣或提高文化的水準。大詩人惠特曼説過：「要有偉大的聽眾，才有偉大的詩人。」我們也可以説：「要有偉大的觀眾，才有偉大的美術家。」這本《美術大辭典》不見得就能馬上產生一大批「偉大的觀眾」，但至少已向前邁進了一大步。

　　總之，這是一部值得所有喜歡美術以及想認識我國固有文化的朋友擁有與經常使用的辭典。

原載：《藝術家》，第82號（71年3月）

點劃之間真趣現

評介《中國書法大辭典》

主　　編：梁披雲。

書　　名：中國書法大辭典。

出 版 者：香港書譜出版社。

出版日期：1984 年。

頁　　數：2128 頁，全書分爲「書體」、「術語」、「書家」、「書跡」、「論著」、「器具」等六大部分，另有附錄及總索引。圖 2 千 5 百餘幅。

　　此書是目前最爲詳盡的中國書法名詞工具書。參與編輯的有馬國權（執行主編）、黃簡、王壯弘、許寶馴（執行副主編）以及編委 20 人，網羅了不少專家學者。全書共收辭目 1 萬 2 千 650 條，2 百 20 餘萬字，附錄包括「中國書法史事年表」、「書法技法術語系統表」、「徵引書目表」等。

　　在這部辭典出現以前，學者想要查考有關中國書法的名詞，只能在各種一般的工具書中去找，例如：《辭海》

——藝術分册（辭海編輯委員會主編），《美術大辭典》（藝術家工具書編輯委員會主編）中有關書法的部分，或《書道辭典》（飯島春敬編），《中國書道辭典》（中西慶爾編）等日文工具書，這些書雖然有參考價值，但有些過於簡略，有些則是需要有相當的日文基礎才能使用；因此這部辭典的出版，對於書法的欣賞及研究者而言是一大喜訊。

中國文字向隨著中國文化而開展，雖然把書法當成比較純粹的藝術作品，而表現具有書家個性的功能，可能始於漢朝（楊雄在《法言》中云：「書，心畫也」）。日本學者藤枝晃在其《文字の文化史》書中即簡明扼要的闡述文字與文化史的關係。《中國書法大辭典》基本上採取這種文化史的觀點，包含範圍極廣，對研究書法的學者而言，此書固爲不可或缺，就是一般研究藝術史（銅器、雕塑、建築、繪畫、工藝美術），甚至文學史及文化史的學者都可受益不淺。除了取材範圍廣泛以外，這部辭典還有不少優點：**第一**、在許多辭目之下列有參考資料，尤其是書跡部分通常指明出處及是否有影本，對於研究者相當方便。**第二**、盡可能地列出書跡的現在收藏地點，使研究者有機會針對實物研究。**第三**、附圖豐富，大部分效果良好、清晰可辨。**第四**、與一般條目爲異名同義者皆列爲副條，不加解釋，讀者檢索正條即可，既省篇幅，又可令讀者知道各種不同的名稱。

可惜書中仍有美中不足的地方：**第一**、對於影印本的介紹不完備，如出版年代及出處頁碼均無從查考。**第二**、許多重要書跡未予列入，例如吳說的書跡只列出「致御帶

觀察尺牘」（又稱「昨晚帖」）、「門內帖」、「二事帖」、「敍慰帖」，而對相當重要的「遊絲書王安石蘇軾三詩」卷（現藏日本京都藤井有鄰館）、傳王維「伏生授經圖」卷跋（現藏日本大阪市立美術館）及閻立本的「歷代帝王圖」卷跋（現藏美國波士頓美術館）等皆未提及。本辭典的編者對於海外中國書法的收藏似過於忽略，其實前二件早在《書道全集》第 16 卷裏已有影本。中國書法傳入日本的數量極多，其中以市古貞次、關野克、米澤嘉圃所監修的《日本學術資料總目錄：書跡、典籍、古文書》記載爲最詳細。當然中國書法作品「汗牛充棟，無由全錄」（見凡例），但對於流落海外的作品似應酌量選入，庶幾讀者得以知道更多種類的風格。此外本書亦忽略了現藏日本的中國禪僧墨跡，如圜悟克勤、無準師範、虛堂智愚、北磵居簡及痴絕道沖等人，對與佛教有密切關係的張即之介紹也嫌簡略①。對中田勇次郎及傅申合編的《歐米收藏中國書法名蹟集》裏的作品，亦似應選入一些。**第三**、有些圖版不太清楚，令人懷疑是複印後再製版，如楊凝式的「神仙起居注」，對於書法作品本身反而有不良作用，比較之下，前引的《書道辭典》及《中國書道辭典》附圖的效果要好得多。**第四**、在「書家」部分提到某一書家重要作品時，似應參考《中國書道辭典》②，利用參照（Cross reference）的方式，指出那些作品可以在本辭典「書跡」的部分查到，這樣將方便得多。

本辭典由於涵蓋範圍極廣，難免有疏忽之處，例如「書家」部分一直因襲舊說，把郭天錫（祐之、北山）和郭

界（天錫）二人誤混爲一③。頁 1886 右上應接頁 1889 左下「郭界書黃良睿跋曹娥碑」條。頁 1891「陸廣題燕文貴秋山蕭寺圖跋」條似應列入美國紐約的大都會博物館的收藏④。「論著」部分既列馬國權的《書譜譯注》及朱建新的《孫過庭書譜箋證》，則似應列入鄧鐵的《續書譜圖解》。在「瓦當」條所列的參考書中，也應加入華非所編的《中國古代瓦當》及陝西省博物館主編的《秦漢瓦當》等書。對於像米芾這樣重要的書家，現已有數本專著問世，似該擇其重要者列入⑤。本辭典所列有關書法之論著，能把近至1981 年的一些材料選入，固屬難能可貴，但總以能儘量反映近人書法研究的成果較爲理想；例如「飛白」條內似可加入 1971 年出土的「尉遲敬德墓誌」。把有關器具的論著列入器具部分，而不列入論著部分，也有待商榷。

本辭典的部分資料取自日文書籍，惜未完全消化，如在張即之條內提到「東福寺藏方丈二大字及題字」時，似應指出此一法書藏於日本京都，否則讀者對東福寺在那裏可能產生困惑。此外關於「方丈」這件作品是否爲張即之手跡，大部分學者仍採保留態度。本辭典既是一本學術性質的工具書，在這方面似可更加嚴謹。

工具書的編著本來就是件艱苦的工作，再加上同性質的中文書法辭典以這本爲首創，所以本辭典的編輯與出版就更值得贊揚與鼓勵；雖然有一些小毛病，但瑕不掩瑜，《中國書法大辭典》確是中國書法史研究的一大里程碑，也是研究中國文化史必備的工具書。

①參見《書道藝術》，第 7 卷：張即之，趙孟頫及前引《書道全集》第 16 卷。

②例如中西慶爾編，《中國書道辭典》，頁 628 蘇軾條，讀者只要循序查考，在很短的時間內即可對蘇軾書跡得到簡明的概念。

③參見徐邦達，《歷代書畫家傳記考辨》，頁 90–93 及圖 36–39；宗典，〈辨郭畀非郭祐之及其偽畫〉，《文物》，第 8 期，頁 63–69；Richard Rudolph, 'Kuo Pi, Yuan Artist: And His Diary, *Ars Orientalis*, Vol. 3, pp. 175–188。惟本書作者亦犯相同錯誤。

④參見《支那畫大成》，第 16 卷，頁 3–6；續集第 5 卷〔題跋集上卷〕頁 17；Wen C. Fong et al., *Images of the Mind: Selections from the Edward L. Elliott Family and John B. Elliott Collections of Chinese Calligraphy and Painting at the Art Museum.* Princeton University, 1984, fig. 64, pp. 66–67.

⑤例如：中田勇次郎，《米芾：研究篇、圖版篇》二冊，1982；Lother Ledderose, *Mi Fu and the Classical Tradition of Chinese Calligraphy,* 1979。

卷第三：
指點當今好江山

藝術批評的基本原則

　　藝術批評經常引起爭論，主要因爲參與批評的人相互之間對於一些基本的觀念問題並未有相同的認識。這些觀念包括批評家所作的判斷的目的與本質，以及藝術作品的本質與性質。假如從事批評的人以及對批評關心的人都能對這些觀念問題加以思考，也許大家才都比較能站在一個穩當的理性的共同立場來相互切磋，也才能言之有物，進而建立藝術批評的地位。

　　馬戈里斯（J. Margolis）認爲我們可以把藝術批評定義如下：藝術批評是對於藝術作品，主要從審美的立場，加以描述與評價的活動。我們説「主要從審美的立場」，因爲對於藝術作品還可以從其他很多角度（如道德的、政治的、宗教的……等）來評價，但那已不再是我們這裏所指的藝術批評，而成爲對於藝術作品的一種「道德的」或其他方式的批評。我們説：「描述與評價」，因爲要先對於一件藝術作品有了客觀的描述才能加以評價。就像要決定一個罪犯的刑罰以前要先客觀的決定犯罪的事實。

　　這就引起一個重要的爭論，那即是藝術作品的性質到底是什麼。我們説一幅中國山水畫「表現」了畫家對自然

的感受或一件雕刻「再現」了空中的飛鳥或一件銅器「象徵」了西周王室的衰落，我們所用的這幾個字眼（「表現」、「再現」、「象徵」）都暗示我們對於藝術作品的性質所做的若干先行假設。因此在描述作品時不可能不會受到這些先行假設的影響。

理論上，要解決藝術批評的紛爭，一個可行的方式是把「描述」作品與「詮釋」作品這兩樣事情加以區別，並瞭解兩者之間的關係。對於一件藝術作品的描述，一般批評家或觀眾可以指出其真假，但對於一件藝術作品的詮釋只能指出其是否可取或合理。不過，實際上，一個批評家對於一件藝術作品的描述通常基於其對於藝術作品的性質的看法，因爲特定藝術作品的「表現」、「再現」、「象徵」或「意義」這些性質並不見得就存在於藝術作品「本身」，而常常是由批評家所賦予的（例如畢卡索的「格爾尼卡（Guernica）」一般都說是在「再現」戰爭的恐怖，這種說法在表面上是在「描述」這幅畫，事實上卻已加進批評家的「詮釋」了）。

因此，爲了避免無謂的紛爭，藝術批評家應該儘可能的把他自己從事批評時所依據的那一套先行的假設或規範明確的表示出來。而且這一套規範應該是相當穩定，不會因新的藝術作品的出現而在描述時需要做大幅的修正，但同時也具有彈性可以容納不同的詮釋。有些作品要從社會學的觀點加以描述及詮釋才能顯出其特色，有些別的作品卻要用佛洛依德的心理分析學的批評。只承認某一種批評手法才是唯一的與最高的指導原則，很容易抹殺了藝術作品的特色。理想上，一個謙虛的批評家應該尊重藝術作品

的複雜性與豐富性。藝術批評是審美經驗的手段，而不是目的。藝術批評家應當是一個教育家而不是獨斷的發號施令者。假如我們瞭解藝術批評的限制，也就是說它很難變成一門客觀的學科，它應該是一門不斷尋求真正答案的人文學科，它只是對當代的風尚及前代的藝術提出一些嚐試性的結論，我們就可以正視藝術批評〔參見費德曼(E. B. Feldman)〈藝術評論的要義〉一文，倪伯群譯述，見《藝術家》第 74 號，1981 年 7 月〕。

雖然藝術批評家應該謙虛，但這並不意味著藝術批評就沒有比較客觀的標準。如麥爾斯(Bernard S. Myers)在其〈如何建立藝術評價的標準〉一文（蕭惠卿譯述，見前引）所指出的：

> 有能力鑑別藝術作品真偽的專家，都極力主張藝術品鑑定是有某種客觀的標準存在。透過這些途徑，專家可以了悉作品的淵源、時代背景與作者之間的關係，進而對作品分析評價。針對這些鑑定，我們給予藝術專家若干實際的代價，就如同我們繳付給醫生和律師的費用一般，作爲專業建議的報酬。

麥爾斯接下去談到爲什麼藝術專家的建議有其客觀的價值：

> 專家們經過多年的鑽研，才有能力去鑑定作

品的優劣，而在可能的範圍內給予我們客觀的評價，並且交代作品的背景資料以及他爲什麼覺得某件作品是真抑僞。這就好像醫生在陳述他的診斷一般。舉例來說，藝術專家可能告訴我們某一幅標爲拉斐爾所作的聖母像太粗糙了，以致於不可能是拉斐爾的真蹟。或者因爲腿部的比例與身體的其他部分不協調。這就像醫生列舉一些症狀來支持他的診斷一樣。

最後麥爾斯再把藝術專家和醫生做一比較，說明二者的判斷雖然表面上是直覺的，但實際上他們的判斷是在專業訓練之後，再「透過個人親身經驗裏不斷重現的因素來作分析判斷。」這種判斷是融合了訓練、經驗，以及下意識而產生的。

瞭解了這一點，我們就能同意艾克曼（James S. Ackerman）在〈藝術史家的藝術批評〉一文（蕭勇強譯述，見前引《藝術家》第74號）裏所說的：

在視覺經驗中，「客觀」和「主觀」是很難完全區分的。而且，不管程度如何不同，藝術批評乃是（批評家）個性、經驗和價值的結合。藝術品所傳達的乃是主體與客體間的相互反應，如果沒有觀賞作品的主體（即人類），藝術品本身便不能傳達任何事情；換

言之，沒有所謂「審美對象」，只有「物質對象」；『審美活動』必產生於藝術品被觀察之時。

　　如何克服從事藝術批評時所產生的「主觀」與「客觀」之爭？艾克曼認爲「首先要對藝術作品保持敏感和瞭解，其次，要有把視覺經驗變成論文的創造能力。」因爲

批評的最後過程在找出藝術品的「唯一性」（uniqueness）……它是要找出某種材料、技巧或象徵在同一藝術家或同一文化中是唯一的。不過，這也可以說是經由許多比較所得到的效果。因此，這個過程又被稱爲主觀或直觀的。我們稱之爲綜合的，因爲它不是分析藝術品的一部分，而是去研究它的全部。

　　也因此藝術批評家的工作是艱巨的：「用綜合的方法來看，優秀的藝術品是超越材料、技巧和慣例的，而優秀的批評家則運用經驗和分析的說明使他的批評成爲一個綜合體。這種綜合體的困難在於必須使用日常生活裏已成爲慣例的語言去超越習慣的限制。語言的一般功能只能領我們到藝術活動的邊緣，而要超越這個界限本身便是一個創造活動。」這一段話不得不使人想到傳統中國畫評裏所用的「氣韻生動」、「逸品」等名詞的意義，值得在使用時小心的加以界說與延伸，否則很容易流於陳腔濫調，言之

無物。

也因此，批評有其客觀性也有其主觀性（詳見姚一葦，
〈批評的主觀性與客觀性〉，收在他的《欣賞與批評》，臺北，遠景出版
社，民國68年，頁39-53）。一般關心藝術批評的可以參考
門羅（Thomas Munro）所提供的一系列要點，去檢查任何
一篇批評文章（見其〈批評的批評——分析藝術評論的要點〉一文，
鄭碧英譯，見前引《藝術家》第74號）。例如我們可以針對任何
一篇批評文章去觀察，「整體而言，評論中大致的思考、
情緒、文字表現的方式爲何？明顯的表達到何種程度？
（如辯證的、解析的、事實的、詮釋的、公正的、個人偏私的、印象
式的、自傳式的、科學的、享樂主義的、爲藝術的、道德的、神祕
的、傳教的）。」當一般讀者，甚至批評家本人，都有了這
種對藝術批評的批評精神，那麼藝術批評自然會更加遠離
粗糙的與應景的，而走向更爲精緻的境界。美國大詩人惠
特曼曾經説過：「要有偉大的讀者，才有偉大的詩人。」
我們似乎也可以説：「要有偉大的讀藝術批評的人，才有
偉大的藝術批評家。」

最後，我願引用姚一葦先生的一段話做爲結束。他首
先説明了作爲一個批評家的條件有三個：**第一**，要有很寬
廣的趣味。而「要豐富一個人的趣味，就要多方面去接觸
人家的東西；在接觸人家的東西時，心胸要闊大，同時，
要有一顆誠懇的心靈。」**第二**，要多覺察、多體驗人生，
同時，「最重要的是要看出人家的長處，其次才是人家的
短處，也就是説審美第一、批評第二。」**第三**，分析的能
力，這有先天的成分，但也可以經長期的訓練而養成。接

著他談到批評家的工作：「就是把他自己的審美的方式、途徑，用文字記錄下來，帶給其他的人，其他的人如根據這一方式、途徑來欣賞藝術品，也可以達到同批評家一樣的效果⋯⋯我以爲一個真正的批評家的工作只是如此，我們不要把它誇大，當然也不要貶低。一個人如能平心靜氣，實是求是地去做，那麼他的批評就是有價值的、有意義。」（見前引文，頁53）。

這種謙虛的態度正是我們所需要的。

跋：本文是為70年7月《藝術家》第74號「藝術批評專號」而寫的。該期中由在臺大的幾個我的學生譯述了一些文章。

天蠶化蝶老更新

論黃賓虹

一、導言

　　黃賓虹(1864～1955)身處劇變裏二十世紀前半期的中國，他對於繪畫的思想與實踐，可以增加我們對二十世紀前半期中國文化史的瞭解；尤其是他對傳統的詮釋更令人對傳統與創新之關係有更深的體會。本文擬就此題，舉例闡明，希望對二十世紀前半期的中國藝術史裏之因與創的問題有所貢獻。

　　一般現代人聽到模仿古人的畫就很厭惡的走而避之。這種態度是可以理解的，尤其是在這日新月異的工業社會裏。還有，在二十世紀初期中國的「維新」與「革命」派的眼裏，中國繪畫傳統也必須打倒。例如康有爲在 1917 年即說：

　　　中國畫學至國(清)朝而衰弊極點，豈止衰弊，至今郡邑無聞畫人者。其遺餘二三名

宿，摹寫四王二石之糟粕，枯筆數筆，味同
嚼蠟，豈復能傳後，以與今歐美、日本競勝
哉？⋯⋯如仍守舊不變，則中國畫學應遂滅
絕。國人豈無英絕之士應運而興，合中西而
爲畫學新紀元者，其在今乎？吾斯望之。①

陳獨秀則更激進地倡導「美術革命」。他在《新青年》
第6卷第1號發表了〈美術革命：答呂澂〉一文，其中説：

若想把中國畫改良，首先要革王（翬）畫的
命。因爲改良中國畫，斷不能不採用洋畫寫
實的精神。⋯⋯自從學士派鄙薄院畫，專重
寫意，不尚肖物；這種風氣，一倡于元末的
倪黃，再倡於明代的文沈，到了清朝的三王
更是變本加厲；人家説王石谷的畫是中國畫
的集大成，我説王石谷的畫是倪黃、文沈一
派中國惡畫的總結束。⋯⋯像這樣的畫學正
宗，像這樣社會上盲目崇拜的偶像，若不打
倒，實是輸入寫實主義，改良中國畫的最大
障礙。②

康有爲的折衷思想及陳獨秀的改良思想，直接或間接
地影響了許多畫家，其中較著名的有徐悲鴻(1895～1953)、
高劍父(1878～1951)、林風眠(1900～1991)；他們在藝術史上
的貢獻至今仍未十分確定。但他們的嘗試已成爲二十世紀

黃賓虹代表了二十世紀前半期畫家對繪畫問題的另一種解決方式；從傳統中求創新。

二、黃賓虹的繪畫思想

黃賓虹對於中國繪畫史學之重要早就注意到，尤其庚子之變以後，感受到中西文化衝擊下中國文物流失國外之影響。他在〈筍廎畫談序〉說：

> 近罹庚子之厄，大內舊藏，流入異域。碧眼紫髯人，共知縑墨之可寶，猶不靳兼金白璧之價，蒐求於劫灰故紙之餘。曠代瓖寶，恆集都市。目論之士，若無甚軒輊於其間。神皋美術，終以不振，非學者之恥乎。④

他也主張道藝相關，品學須兼修。在〈致治以文說〉中他說：「道形而上，藝成而下。兼該并舉，悉悉相通。書味盎然，是謂文人之畫，身居筆牕，志樂林泉，而後知以道義爲高，人人有止足之心。」所以他沈痛地指出：

> 前清叔季，使臣駐節各國。遇有畫會展覽之舉，嘗不過問。歐美記者，刊登報章，以爲顯貴仕宦，猶無愛美觀念，眾所不齒，可爲

浩歎。今則東方文化，駸駸西漸，而中國學者，不深猛省。恍他人之我先，將自封其故步，非確加誠實之研究，無以保固有之榮光。凡我同志，盍興乎來。⑤

他一向認為藝術有民族性，故不主張崇外，而認為應在傳統中求創新。他在七十二歲時發表〈中國山水畫今昔之變遷〉一文，首先指出：

中國山水畫數千年來，載諸史乘，斑斑可考。流傳名跡，家法派別，各各不同。古今相師，代有變易。三代制作，金鏤鐘鼎；漢魏六朝，石刻碑碣；隋唐而後存於縑楮。近世發現石室土隧之藏，不可勝計。要之屢變者體貌，不變者精神；精神所到，氣韻以生，本於規矩準繩之中，超乎形狀迹象之外。故言筆墨者，捨置理法，必隣於妄；拘守理法，又近於迂；寧迂毋妄，庶可以論畫史變遷已。⑥

黃賓虹認為美術品是民族文化史的具體表現，如他在〈畫學篇〉所言，不管是「夏璜、殷契、周金古」或是「夏玉出土今良渚」，「金石書法滙繪事」；而這些文物顯示「變易人間閱桑海，不變民族性特殊」⑦。傳統有其變與不變，所以雖然

且今之究心藝事者,咸謂中國之畫,既受歐、
日學術之灌輸,即當因時而有所變遷。⑧

但是,

借觀而容其抉擇,信斯言也,理有固然;然
而撫躬自問,返本而求,自體貌以達精神,
自理法以期於筆墨,辨明雅俗,審評淺深,
後之視今,猶今之視昔。鑑古非爲復古,知
時不欲矯時,則變遷之理易明,研求之事,
不可不亟亟焉。⑨

　　他在六十六歲時有一段話談到「因與創」的問題:
「倪雲林師荆、關,吳仲圭師僧巨然,文徵仲師趙松雪,
唐子畏師李晞古。師古人以啓來者,事雖因而實創也。
……宋郭熙言人之學畫,無以異學書,今取鍾、王、虞、
柳,久必入其彷彿,至於大人達士,不局於一家,必兼收
並攬,廣議博考,以使我自成家,然後爲得,此可謂善臨
摹者進一解矣。」⑩黃賓虹在繪畫藝術上的成就可從下列
幾個畫家的評價裏得到肯定。石壺(陳子莊,1913~1976)曾
說:「石濤、八大、趙之謙、虛谷、任伯年、吳昌碩、黃
賓虹、齊白石等,每人都在藝術上開闢了一條大道,每個
人都值得專門研究,爲我們所取用。」「山水畫打點、用
水、用墨、還沒有人趕得上黃賓虹。」⑪潘天壽(1886~
1971)在1962年指出:「學中國畫的透視要從中國傳統中

去找。黃（賓虹）先生由於這方面的基礎深，所以能十分
自如的寫出造化之妙。七十歲以後，隨著年齡的增長，傳
統技法和真實的山水的神情在畫面上慢慢結合得更爲融洽
了，晚年達到神化，作品也越來越黑，脫去其規矩，做到
無法中有法，有法中無法。」「中國畫講虛實，求空靈。
空靈，虛實相生之謂也。畫中有空虛之處，畫的氣脈、人
的想像才能暢通流動。畫須空靈才能『活』。八大的畫，不
光鳥是活的，花是活的，山與石頭也是活的，一筆一墨無
不生動。這不僅是一個技巧問題，也是藝術旨趣的不同。
空靈不是輕巧，黃賓虹的山水蒼茫厚重，仍極空靈。」⑫
除此之外，還有許多評論黃賓虹畫藝成就的文字，不能一
一贅舉於此⑬。

　　要瞭解黃賓虹的畫藝，可以先從他的一篇七言古詩
〈畫學篇〉入手。此篇作於 1953 年，時年九十歲。以簡短
的篇幅，透露出他對傳統歷代畫家的評價，進而闡明他自
己的繪畫思想，值得全文細讀：

　　　　文明鑽燧稽皇初，丹成純青火候爐。
　　　　女媧補天石五色，平章作繪開唐虞。
　　　　鳳凰來儀奏韶舞，龍馬應瑞呈河圖。
　　　　夏璜殷契周金古，國族標幟通魚鳧。
　　　　春秋封建始破壞，民學洙泗刪詩書。
　　　　優游暇豫攻六藝，繪畫附屬書數餘。
　　　　圖經刻劃類匠作，士習重畫旋分途。
　　　　顧陸張展務內美，不齊之齊三角弧。

李唐君學書有奴，丹青炫耀閻李吳。
魏徵嫵媚工應制，王侯妃嬪宮庭娛。
鄭虔王維作水墨，合詩書繪三絕俱。
兼取眾長洪谷子，嵩華山中居結廬。
點綴人物倩胡翼，關同出藍非過譽。
范寬林巒甕砂磧，平汀淺渚層層舖。
董巨二米一家法，渾厚華滋唐不如。
房山漚波得神妙，傅柯丹丘方方壺。
元季四家稱傑出，黃吳倪王皆正趨。
梅花庵主漬墨濡，黃鶴山樵隸體臒。
墨中見筆筆含墨，大痴不痴倪不迂。
明初作者繁有徒，厭棄軒冕甘泥塗。
唐仇繼起覓真迹，沈惟求細文求粗。
自董玄宰宗北苑，青藤毫端露垂珠。
啟禎多士登璠璵，羣才濟濟均俊廚。
鄒衣白筆折釵股，惲道生墨滋藤膚。
涇陽萊東足文史，黃山綉水兼藏儲。
笪江上號郁岡齋，朱竹垞爲靜志居。
畫筌書筏會真賞，殫見治聞德不孤。
朝臣院體寶石渠，漸成市井流江湖。
馬遠夏珪只邊角，吳偉技參禪野狐。
婁東海虞入柔靡，揚州八怪多粗疏。
邪甜惡俗昭炯戒，輕薄促弱宜芟除。
道咸世險無康衢，內憂外患民嗟吁。
畫學復興思救國，特健藥可白病蘇。

藝舟雙楫包慎伯，攝叔趙氏石查胡。

金石書法滙繪事，四方響應登高呼。

夏玉出土今良渚，斑爛色采實若虛。

古文奇字證岣嶁，舜禹揖讓無征誅。

會稽和協集萬國，平成水陸通舟車。

天然圖畫大理石，神工瑋秘滇南無。

文治光華旦復旦，月中走兔日飛烏。

變易人間閱桑海，不變民族性特殊。

箕裘方治緬矩矱，行之簡易毋躊躇。

來軫方遒擁先導，負弩我願隨馳驅。

羣策羣力加勤劬，功奪造化味道腴。

永壽萬年當不渝。⑭

　　首先黃賓虹強調繪畫藝術與中國文明之密切關係，其
次闡明其中國繪畫史史觀，小結舉出「渾厚華滋」爲其審
美理想。他進而類舉元至明末之畫家，顯出他對鄒衣白、
惲向之偏好。至於清代繪畫他有褒有貶，但明顯地對金石
味推崇。所以基本上他的觀念與其時代有關。要瞭解黃賓
虹的繪畫思想及實踐，對於黃賓虹所處的時代及他個人生
平應該要有所認識。關於他的生平，裘柱常之《黃賓虹傳
記年譜合編》一書算是比較完整的⑮。此處擬就與本題有
關的提出幾點。

　　黃賓虹的一生與許多清末遺老相似。從 1876 年到
1894 年，他走的是科舉的道路。1876 年應童子試未成以
後，雖然再試了幾次，但在功名上並不順利。1894 年之

挫萬物於筆端

94

後，由於父親逝世，訣別科舉，退耕田園，1904 年任教安徽公學，當時是革命色彩最爲鮮明的學校之一（陳獨秀、柏文蔚、劉師培、陶成章及蘇圓瑛等人均曾先後任教該校）。1909 年上海國學保存會出版《國粹學報》，自 1908 年起即發表不少黃賓虹之論文。黃賓虹隨即在 1909 年與國學保存會之鄧實及黃節編集《國粹學報》、《國學叢書》及《神州國光集》等刊物；《國粹學報》於 1911 年停刊後，黃賓虹隨即又與鄧實搜集編輯《美術叢書》，初集出版於 1911 年，續集，再續集出版於 1913 年，每集十函，每函四册，共一百二十册，1928 年又續增第四集，合裝爲一部，包括金石、書畫、碑版、陶磁、筆墨、紙硯、篆刻、印泥等，至今仍是研究中國藝術史不可或缺之參考書（三版於 1936 年，四版於 1947 年，國粹學報社出版）。

從《美術叢書》的内容我們可以約略瞭解黃賓虹對於繪畫的見解是基於金石書法的。首先，就像他自己説過的「道（光）咸（豐）間，金石學盛，畫藝復興」⑯，繪畫與書法及金石學有密切之關係；自 1901 年他即開始鑽研璽印及上古文字，自 1907 年至 1941 年發表數篇有關璽印之文章⑰。由於曾經協助其父從事手工業製墨，研究造墨，後來也有專文發表⑱。他對美術的研究興趣範圍頗廣；上至遠古（如前引〈畫學篇〉所云「夏玉出土今良渚」），下至近代，他 1930 年曾撰有〈近數十年畫者評〉⑲。

但黃賓虹對於中國繪畫史學的貢獻最重要的，無疑地是他一系列有關明末清初畫家的文章，包括 1940 年之〈漸江大師佚聞〉，1943 年之〈垢道人佚事〉及〈垢道人遺著〉，

1942 年之〈釋石谿事迹滙編〉⑳；這些文章給後人研究弘仁、石谿、及程邃三個畫家奠定了穩固的基礎。此外，他《黃山畫苑略》更是研究新安畫派不可或缺的參考書。㉑

當然，黃賓虹一生所出版的文章書籍裏面有不少屬於僅是材料的抄錄㉒，但許多材料卻因他而保留下來。更重要的是，在他的許多文章題跋、畫稿，及口授筆記裏，我們仍然可以歸納出值得給畫史家及畫家借鏡的東西。

縱觀黃賓虹一生，除了短期退耕田園之外，大部分的時間都花費在對於學術及美術之探討、教育與研究。他為了生計，曾經開過一陣古董店（1915 年），也曾刊登潤例廣告賣畫，但最主要的經濟來源是各種學術及美術雜誌及書籍之編輯及撰稿。除了上述之《國粹學報》、《國學叢書》、《神州國光集》、《美術叢書》之外，他還參與了《神州時報》、《政藝通報》、《神州大觀》、《神州日報》、《中國名畫集》、《藝觀》、《國畫月刊》、《歷代名家書畫集》、《金石書畫》等的編輯工作㉓。

除了書本上的材料，黃賓虹也很注意古物及書畫之收集與研究，1936 年任上海博物館臨時董事與葉公綽等共同鑑定古物書畫；1937 年任故宮古物鑑定委員。他自1901 年購得同鄉汪啓淑舊藏古璽印一部分後，即收集各種金石、古物、書畫、拓本。他的古印收藏可見於《賓虹草堂藏古鉨印》一書，宣統年間出版。可惜在 1922 年、1939 年，及 1948 年三次遇盜劫，損失不少。但在黃賓虹逝世時仍將所珍寶之書籍、文物、金石、書畫及手稿約一萬件捐給公家，實令人欽佩㉔。

黃賓虹的一生體現了「讀萬卷書，行萬里路」的金言。他曾登臨黃山、九華、虞山、雁蕩；西至巴蜀，登峨嵋、青城；南達廣州、而至桂林、香港、九龍，隨地寫生，積稿甚多㉕。他後來的作品許多即融合了看古畫與看真山水的經驗而創作出來的。他自己說：「甲戌、乙亥、丙子(1934～1936)三年中游蜀粵歸，得稿千餘；觀故宮南遷名畫，寒暑無間，數以萬計，因采各家所長，出于己意。」㉖「余游黃山、青城，嘗於宵深人靜中啓戶獨立領其趣。」「我看山，喜看晨昏或雲霧中的山，因爲山川在此時有更多更妙的變化。」「妙合自然趣，人工費剪裁。昔年游覽地，都上畫圖來。」㉗這是他「師造化」的地方。

黃賓虹在繪畫上是一個極爲用功與虛心的追求者。1954 年他曾說：「俗語以六十轉甲子，我九十多歲，也可能說只有三十多歲，正可努力。我要師今人，師造化，師古人。」㉘

在「師今人」方面，黃賓虹除了熟悉老一輩畫家作品（見 1930 年所撰〈近數十年畫考評〉一文），他曾受到揚州畫家陳崇光（字若木，1838 年生）及安徽懷寧畫家鄭珊（字雪湖，1810 年生）的影響。這兩位畫家今天知道的人不多，陳崇光且在五十左右得狂疾。陳崇光「筆古法嚴，妙意從草篆中流出，于六法外又見絕技。」㉙黃賓虹早年即從書法中悟畫法。他在〈自敘〉裏說：「幼年六、七歲⋯⋯家塾延蒙師，課讀之暇，見有圖畫，必細意觀覽。⋯⋯翌日，倪翁（蕭山人，失名或曰倪謙甫）至，叩以畫法⋯⋯乃曰：『當如作字

法，筆筆宜分明，方不致爲畫匠也。』」③加上他對學術研究的興趣，黃賓虹走上繼承傳統文人畫的道路就很自然了。他從鄭珊那裏又學到了「實處易，虛處難」③的六字訣，對於他後來的繪畫思想也有極大的影響。

黃賓虹很早就注意古人畫作之觀摹。十三歲時由出生地浙江金華回原籍安徽歙縣應縣試，「時當難後（指太平天國之亂），故舊家族，古物猶有存者。因得見古人真迹，爲多佳品，有董玄宰（其昌）、查二瞻（士標），尤愛之。」③二十歲左右到揚州，「有姻戚何芷舫、程尚齋……富收藏，出古今卷軸，盡得觀覽，因遍訪時賢所作畫。」③加上後來編輯《金石書畫》、《神州國光集》及《美術叢書》等及爲上海市博物館臨時董事會（1936年）、故宮南遷書畫鑑定時（1937年）過眼的金石書畫作品數量很多，對於展開黃賓虹的眼界有很大的作用，這是他「師古人」的地方。

在1934年的〈畫法要旨〉裏，他把畫家分爲文人、名家及大家三個層次。這一段話對於我們瞭解黃賓虹的藝術思想及他自己的藝術理想境界都很有幫助，值得引在下面。首先爲文人畫家：

> 文人畫者，常多誦習古人詩文雜著，遍觀評
> 論畫家記錄，有筆墨之旨，聞之已稔；雖其
> 辨別宗法，練習家數，具有條理；惟位置取
> 舍，未即安詳；而有識者已諒其浸淫書卷，
> 囂俗盡祛，氣息深醇，題詠風雅，鑒賞之

餘，不忍斥棄。

文人畫家裏又有

金石之家，上窺商周彝器，兼工籀篆，又能
博覽古今碑帖，得隸、草、真、行之趣，通
書法於畫法之中，深厚沉鬱，神與古會，以
拙取巧，以老取妍，斷非描頭畫角之徒，所
能摹擬。

再高一層的是「名畫家」。

深明宗派，學有師承。北宗多作家，南宗多
士氣，士家易于弱，作家易于俗，各有偏
毗，三者不同。文人得筆墨之真傳，遍覽古
今真迹，力久臻于深造。作爲能與文人熏
陶，觀摩日益，亦成名家，其歸一也。

最高的則是「大家」：

至於道尚貫通，學貴根柢，用長舍短，集其
大成，如大家畫者，識見即高，品詣尤至，
闡明筆墨之奧，創造章法之真，兼文人、名
家之畫而有之，故能參贊造化，推陳出新，
力矯時流，故其偏毗，學古而不泥古，上下

千年縱橫萬年，一代之中，曾不數人。㉞

　　黃賓虹眼中的「大家」包括荊浩、郭忠恕、黃筌、貫休、李成、范寬、郭熙、米芾米友仁父子、高克恭、趙孟頫、黃公望、吳鎮、倪雲林、王蒙、沈周、文徵明、董其昌、陳洪綬、龔賢、鄒之麟、惲向、漸江、石谿、石濤、華嵒、方士庶、羅聘等人㉟，都是中國繪畫史上的重要畫家，大部分也在前引他的〈畫學篇〉裏提到。毫無疑問地，黃賓虹對於自己的畫藝期望甚高──即成為「大家」。

　　當然，成為「大家」並不是一蹴可幾的。黃賓虹晚年的傑作乃經過幾十年的摹倣、消化及吸收，才達到最後的創新。

三、黃賓虹的繪畫實踐

　　就一般風格而言，黃賓虹的畫藝可分為四個時期：㈠五十多歲以前；　㈡五十多歲到七十歲；　㈢七十歲到八十歲；　㈣八十五歲到九十二歲㊱。第一時期以學習及「師古人」為主。第二時期是「師造化」時期。第三時期是創作時期。第四時期是突變時期。第三及第四期可以看作是晚期。在第四期裏黃賓虹的作品達到爐火純青，出神入化的境界，這時期的作品奠定了他的地位。特別是在八十九歲視力因白內障差不多完全消失，但他卻繼續作畫，幾乎是以心引手，而達到亂中不亂，不齊之齊，不似之似

的境界；何弢曾比較黃賓虹晚年的失明與貝多芬（Beethoven, 1770～1827）逝世前三年的失聰，說黃賓虹的畫「並不是用來取悅眼目，而是提昇心靈」，而貝多芬的樂章「並不是爲耳朵而寫的，而是爲內心所作的」。更令人驚奇與贊嘆的是黃賓虹九十歲時手術後白內障痊癒，作品更是新奇，亂中有序，用筆老辣，全以神行，何弢謂可與塞尚（Cézanne, 1839～1906）晚年的水彩畫。莫奈（Monet, 1840～1926）晚年的油畫，及傑克梅第（Giacometti, 1901～1966）的素描相提並論[37]。我們看何弢所藏之九十一歲「湖山清曉」軸，以及發表於《黃賓虹畫集》裏面的「九華秋色」軸、「西冷烟雲」軸，就可見此言不虛[38]。但黃賓虹晚年作品的成就是來自數十年的真功夫，而不是一蹴而幾的。我們因此有必要對他學習的過程再加以考察，以說明他的由傳統中創新的歷程。

黃賓虹早年曾對於明末清初的一些大家極爲欣賞，因此有不少作品是摹倣他們的。最爲重要的大概是惲向；黃賓虹較爲常用的一個別號「予向」即源自惲向。他在〈自敍〉指出：

> 余署別號有用予向者，因觀明李惲向字香山之畫，華滋渾厚，得董巨之正傳，最合大方家數。雖華亭、婁東、虞山諸賢（指董其昌及清初四王），皆所不逮；心嚮往之，學之最多。[39]

但他並不專學一家。他說：

臨摹並非創作但亦爲創作之必經階段。我在
學畫時，先摹元畫，以其用筆、用墨佳；次
摹明畫，以其結構平穩，不易入邪道；再摹
唐畫，使學能追古；最後臨摹宋畫，以其法
備變化多。所應注意者，臨摹之後，不能如
蠶之吐絲成繭，束縛自身。⑩

他又說：

有人說我學董北苑（源），其實不然。對於
宋畫，使我受益最大還是巨然。我也學過李
唐、馬、夏。我用功於元畫較多，高房山
（克恭）可以說是我的老師，對於子久（黃公
望），黃鶴山樵（王蒙）畫，在七十五歲至八
十歲間臨得較多。明畫枯硬，然而石田（沈
周）畫，用筆圓渾，自有可學處。至清代，
我受石谿影響自然不少。龔柴文（賢）用筆
雖欠沈著，用墨卻勝過明人，我曾師法。總
之，學畫不能只靠古人，要靠造化自然，要
有自己主張，使能從規矩範圍變化出來。⑪

這些話都是極爲寶貴的經驗之談，同時也顯示黃賓虹
對於古人是採取各家之長而不專學一人，而以歷史的批評

挫萬物於筆端

的眼光多看原作，這是值得後人效法的。他二十九歲（1892年）所作的册頁（是他現存最早的畫）與惲向的簡筆畫風頗爲接近㊷。他早年對董其昌（如四十三歲所作「九子山軸」，現藏香港何弢博士）、查士標（如四十五歲所作「玄芝閣圖」軸）㊸、沈周等畫家都曾加臨摹，奠定後來綜合、從傳統中創新的穩固基礎。四十六歲之「黃山圖册」及五十一歲之「黃山獅子林圖」軸㊹，基本上仍以這些人爲基礎，但進而上摹五代北宋，下仿程邃、漸江、梅清等。五十三歲之「仿古山水册」（共八頁，現藏香港葉承耀先生處）亦離不開簡筆，及乾筆皴擦的明末清初畫風，但偶而亦滲入馬遠及夏珪一路的斧劈，可見他這時並不固定於摹做那一家。六十三歲所作「李希古（李唐）江寺圖」軸（現藏香港博物館），有題曰：「唐子畏（寅）、惲南田（壽平）皆深得其（李唐）筆意而秀逸過之。」大致黃賓虹在摹做時所追求的大概也是一種秀逸之氣，所謂摹做只是一種藉口及學習的手段而已。而且在實踐上，黃賓虹還是比較接近明末遺民畫及清代道咸金石派，唐宋元畫大致用來打基礎的。除了「師今人」及「師古人」，黃賓虹還在他「行萬里路」時，作了許多的寫生稿。可稱爲黃賓虹藝術知音的傅雷在提及黃賓虹的寫生稿時曾說：「他的寫實本領（指旅行時勾稿）不用說國畫家中幾百年來無人可比，即林林有名的國內幾位洋畫家也難與比肩。」㊺黃賓虹自己在八十三歲自題畫山水：「前二十年，余遊陽朔、羅浮、峨嵋、青城、楚、越諸山，得草稿千餘紙，今蟄伏燕市，暇爲點染，用古人之法，不欲泥古也。」㊻除了以墨筆以外，有

時還以鉛筆速記然後在旅舍勾勒，甚至現存仍有只用鉛筆的速寫⑰。

這些寫生稿提供我們更深刻地瞭解黃賓虹畫藝的另一線索。他自己曾說：「寫生只能得山川之骨。欲得山川之氣，還得閉目沈思，非領略其精神不可。余遊雁蕩過甌江時，正值深秋，對景寫生，雖得圖甚多，也只是甌江之骨耳。」⑱現存的「十二奇峯圖册」、「沙田水墨寫生册」（以上二册皆為紐約大都會博物館收藏）、「華山第二關册頁」，皆能幫助我們體會黃賓虹「黑、密、厚、重」的山水畫裏面之「骨」。有時這些寫生稿筆力遒勁，構圖具見經營苦心，已不能以泛泛草稿看待，例如大都會博物館藏「十二奇峯圖册」之第四開「天柱峯」，第五開「龍渚」及第六開「包山」。

關於寫生，黃賓虹七十二歲遊香港並寫生有兩段值得深思的話：

> 寫生法，須先明白各家皴法，如見某山類似某家皴法，即以其法寫之。蓋習中國畫與西洋畫不同。西畫之初學者，間用鏡攝影物質入門。中國畫則貴神似。不必拘於形樣。須運用筆墨自然入妙，故必明各家筆墨及皴法，方可寫生。
>
> 寫生須知法與理，法如法律，理如物理，無可變易。語云：「山實虛之以雲煙，山虛實之以樓閣。」故雲煙樓閣，不妨增損，如山

中道路，必類蛇腹，照實寫生，恐過板，尤
須掩映爲之，以破其板，乃畫家造詣之極。
此言江山如畫，正以其未必如畫也，如此乃
妙。㊾

可知黃賓虹的寫生不只以「肉眼」乃加以「心眼」爲
之，這也是藝術不同於自然的地方。黃賓虹晚年曾說：
「天地之陰陽剛柔，生長萬物，均有不齊，常待人力補充
之。」㊿「畫中山川，經畫家創造，爲天所不能勝者。」
�成也就是這個道理。

一方面由於對古畫書法、金石實物的鑽研，一方面由
於對哲理、畫理的思考，黃賓虹歸納出一些有關虛實、疏
密的畫理：

古人畫訣有「實處易，虛處難」六字秘傳。
老子言，「知白守黑」。虛處非先從實處極
力不可。否則無由入畫門。
古人作畫，用心于無筆墨處，尤難學步，知
白守黑，得其玄妙，未易言語形容。
作畫如下棋，需善於做活眼，活眼多棋即取
勝。所謂活眼，即畫中之虛也。
中國畫講究大空小空，即古人所謂密不通
風，疏可走馬。
疏可走馬，則疏處不是空虛，一無長物，還
得有景。密不通風，還得有立錐之地，切不

可使人感到窒息。許地山有詩：「乾坤雖小
房櫳大，不足回旋睡有餘。」此理可用之于
繪畫的位置經營上。
看畫，不但要看畫之實虛，還要看畫之空白
處。㊲

　　這些道理，我們在黃賓虹晚年作品裏隨處可見他付之
實行。例如八十九歲的「湖山欲雨」卷、九十一歲的「湖
山清曉」軸、及無年代之「嘉陵江水山」軸及「墨不礙色
色不礙墨册頁」（後三者均為香港何弢博士收藏）等。八十九
歲所作「湖舍晴初」卷（香港錢學文先生藏）及「虞山圖」
軸（圖版見《墨海青山》一書，圖版二）、九十一歲所作「廣西山
水」軸㊳及九十二歲所作「棲霞嶺下曉望」（圖版見王克文
《山水畫技法述要》，上海，1986，圖版二八）以及紐約安思遠先
生收藏的九十歲所作册頁「乾筆山水」及手卷「桐廬山
色」皆體現了「密不通風，疏可走馬」之審美原則。
　　黃賓虹對於虛實之運用與他對古鉢印的研究不無關
係。例如七十七歲時所發表的〈龍鳳印談〉裏，他比較剛從
壽縣出土的一顆戰國雙龍印及宋代宣和雙龍玉印，認為前
者「分朱布白，氣韻生動，曲折肥瘦，無非自然，足以想
見書畫同源之初，粲然明備，固已久矣。」㊴又根據《說
文》及鄭玄《周禮注》指出宋代雙龍印雙龍向上，與古印之
雙龍一上一下不同，乃是宋代摹仿鐘鼎款識，大多杜撰，
未睹原器。七十八歲時所發表的〈陽識象形商受觶說〉考證
新近河南出土的銅器，特別指出其款識「字兼象形，畫兩

人相向，氣韻生動，當爲漢魏以來畫家顧愷之、陸探微、張僧繇、吳道玄諸人所祖法，有可知己。」㊙他認爲因此金石書畫相通其理，甚爲明顯。

黃賓虹對於書畫關係的看法比元時趙孟頫所説的「石如飛白木如籀，寫竹還應八法通。若也有人能會此，須知書畫本來同。」㊝更進一步，也講得更爲仔細而不抽象：

> 吾嘗以山水作字，而以字作畫。凡山，其力無不下壓，而氣則莫不上宣。故《説文》曰：「山，宣也。」吾以此爲寫字之弩，筆欲下而氣轉上，故能無垂不縮。凡水，雖黃河從天而下，其流百曲，其勢亦莫不准乎平。故《説文》曰：「水，准也。」吾以此爲字之勒。運筆欲圓，而出筆欲平，故逆入平出。凡山，一連或三峯，或五峯，其氣莫不左右相顧，牝牡相得，凡山之石，其左者莫不皆左，右者莫不皆右；凡水，其波浪起伏，無不齊；而風之所激，則時或不齊。吾以此知字之布白，當有顧盼，當寓齊于不齊，寓不齊于齊。㊟

這是從觀察自然而悟書畫之道。他進一步分別指點如何以書入畫的具體原則：

> 凡畫山，其轉折處欲其圓而氣厚也，故吾以

懷素草書折釵股之法行之。

凡畫山，其向背處，欲其陰陽之明也，故吾
以蔡中郎八分飛白之法行之。

凡畫山，有屋有橋，欲其體正而意貞也，故
吾以顏魯公正書如錐畫沙之法行之。

凡畫山，其遠樹如點苔，欲其渾而沈也，故
吾以顏魯公正書如印印泥之法行之。

凡畫山，山上必有雲，欲其流行自在而無滯
相也，故吾以鐘鼎大篆之法行之。

凡畫山，山中必有隱者，或相語，或獨哦，
欲其聲之不可聞而聞也，故吾以六書會意之
法行之。

凡畫山，山中必有屋，屋中必有人，屋中人
欲其不可見而見也，故吾以六書象形之法行
之。

凡畫山，不必真似山；凡畫水，不必真似
水，欲其察而可識，視而可見，故吾以六書
指事之法行之。㊳

我們從這一段話及一部分黃賓虹的課徒畫稿，可以更
深刻地瞭解繪畫創作的根本及過程。例如：「畫中兩線相
接，與木工接木不同。木工之意在于牢固，畫者之意在于
氣不斷。」㊴又如：「勾勒用筆，要有一波三折。波是起
伏的形態，折是筆的方向變化，描時可隨對象的起伏而變
化。王蒙善用解索皴，即以此得法。」㊵「作畫打點，應

運用實中有虛法，才能顯出靈空不刻板。」�「作畫運用中鋒有兩法，一是劍脊法，線之中間留有一條白痕，兩面光，宜畫秋樹枯木，非不苦功，不易得法。一是圓柱法，線之中間有一條黑痕，兩面光，畫石常用，畫樹亦可。」㉒「用側鋒之特點，在於一面光，一面成鋸齒形。余寫雁蕩、武夷景色，多用此筆。」㉓「用筆應無往不復，無垂不縮。往而復，使用筆沈著不浮。」㉔「墨點沖破彩色與彩色滲破墨色，使人感覺不同，前者性和，後者性烈，故運用此法時，便得講究。」㉕「古人墨法妙於用水，水墨神化，仍在筆力；筆力有虧，墨無光采。」㉖這些都是他身體力行經驗的結晶，但也講得明白易懂。關鍵是欣賞他的畫不能徒求形似，而要求觀畫者以近乎欣賞書法的態度，才不會覺得他的畫醜或烏黑一片。亂而不亂，亂中有序，這是其真髓。

黃賓虹對於筆法及墨法相當重視。他七十七歲時提出五種筆法及七種墨法，是他畫論中最具綱領性的文字，也最值得學習㉗。五種筆法是，**一**能「平」，「如錐畫沙」，即用筆力量均勻，筆筆送到，處處著力，力透紙背，沒有虛浮的地方，但卻不是板實；**二**能「圓」，「如折釵股」，要求線條圓潤而富有彈性；在用筆轉折處要有韌性，如把金屬線折彎時的感覺；**三**能「留」，如「屋漏痕」，要求控制得住，收得住，如屋漏的水點在粉牆壁上所形成的痕跡，能深入粉壁裏；**四**能「重」如「枯藤墜石」，要求用筆遒勁有份量，落筆時力要透紙背；**五**能「變」，如「山水之環抱，樹石之交互，人物之傾向，形

狀萬變，互相迴顧，莫不有情。」⑱而「筆法成功，皆由平日研求金石碑帖文詞法書而出。」⑲七種墨法是濃墨法、淡墨法、破墨法、潑墨法、漬墨法、焦墨法、宿墨法；其中大部分是他對傳統墨法的解釋，他本人在創作上則對漬墨法、焦墨法及宿墨法皆有創新的表現⑳。當然這些筆法與墨法不能單獨存在，端看它們在具體作品裏如何綜合地呈現。例如他晚年的一件「山水」即體現了「皴法須知藏，不可全露，方爲解者」的道理。

我們可以說黃賓虹對於中國畫傳統的貢獻乃在於他對傳統筆法及墨法的傳承、解釋及創新。

王伯敏曾記述其師黃賓虹畫山水的一般過程如下：

勾勒——上墨——補筆——點墨或點色——墨破色或色破墨——潑墨，舖水——焦墨——宿墨理層次——舖水——宿墨點提精神。㉑

其中，黃賓虹的創新在於以水破墨，以水破色，以墨破水，以色破水，以墨破色或以色破墨（總稱破墨）、焦墨及舖水等方面㉒。

黃賓虹的破墨及舖水離不開他對筆墨及水的掌握。尤其是以墨破色及以色破墨，如果運用得當，可以造成千變萬化的效果。黃賓虹晚年的創新，有一大部分是用水法上的創新。在許多他晚年山水中，有的全用渴筆焦墨，墨色濃重，但卻在這些渴筆焦墨中點之以水或舖之以水，造成

了滋潤的效果，例如九十一歲所作「方岩懸溜」軸⑦。香港何弢博士所藏四開冊頁則體現了他「色不礙墨、墨不礙色、處處虛靈，非關塗澤」⑦的境界。

　　黃賓虹晚年作品中還有一種特殊的風格即渴筆焦墨。他曾指出「宋元人渴筆法，剛而能柔，潤而不枯，得一辣字訣耳。」⑦但他晚年這種渴筆焦墨畫風大概主要源自程邃(1607～1692)；黃賓虹的〈垢道人佚事〉及〈垢道人遺著〉至今仍是研究程邃最重要的材料之一⑦。他曾幾次推崇程邃：「垢道人喜用焦墨，所謂乾烈秋風、潤含春雨。」⑦又說：「米虎兒（米友仁）筆力扛鼎，垢道人乾烈秋風，可爲渴筆。若枯而不潤，剛而不柔，即入野狐。清雍正後之文人畫，非金石學者所不免。」⑦現藏加州柏克萊景元齋的一件山水小品即爲渴筆皴擦而用水濕潤畫風的佳例之一⑦。香港錢學文先生所藏「湖舍晴初」卷則是焦墨設色的傑作，飽墨略施青綠，線條十分粗放，但筆、墨、色極爲調和，讀之如聆一首交響詩⑧。九十歲所作「乾筆山水」爲其渴筆傑作。

　　黃賓虹的創新也可以從他有關夜山的觀察及作品得到具體的例子。他一方面想傳達山水之精神，所以注意觀察，游黃山、青城山，在夜深人靜時，啓戶獨立，以領其趣⑧。另一方面，又從古人畫作中體會到「北宋畫多濃墨，如行夜山，以沉著渾厚爲宗，不事纖巧，自成大家。」（題「仿〔北宋人〕筆山水」）⑧「范華原（寬）畫深墨如夜山，沈鬱蒼厚，不爲輕秀，元人多師之。」（題「仿范寬山水」）⑧安思遠藏「山水冊」及「山中夜行圖」軸即爲

其晚年蒼茫、黑濃、厚重風格之佳例⑭。

　　他晚年所作的不少作品體現了他對虛實之關係、乾濕之關係，及筆墨之關係等問題的關心。例如「壁崖山居」及「設色山水」。前者題：「用筆於極塞實處能見虛靈，多而不厭，令人想見慘淡經營之妙。」⑮後者題：「乾烈秋風，潤含春雨，此梅沙彌（吳鎮）得王洽潑墨真趣。大癡（黃公望）墨中筆，倪迂（瓚）筆中墨，融洽分明，兼而有之，可言氣韻。」⑯對於這些關係的靈活處理就是黃賓虹晚年突創的基礎。安思遠藏「山水册頁」及「桐廬山色」卷，則爲其晚年力作無疑。

　　在黃賓虹畫論中最爲精簡的無疑是他對「太極圖」的闡釋。他原對藝術與自然的關係一向認爲道藝同源，例如九十歲有詩：「六法傳丹青，造化育萬物，聖人原法天，惟人與天近，至道根自然，驪黃牝牡間。」⑰他在課徒手稿之一「畫法圖」畫太極圖以說明「太極圖是書畫秘訣，一小點，有鋒有腰有筆根。」⑱又在另一課徒手稿上將太極圖之曲線Ｓ形做爲天與地之交界，Ｓ之上爲天，Ｓ之下爲地，中爲水；道與技，自然與天地之間關係猶如太極圖中之陰陽互動⑲。《易・繫辭》曰：「易有太極，是生兩儀」其「疏」云：「太極，謂天地未分之前，元氣混而爲一，即太初、太一也。」《易・繫辭》又曰：「易生兩儀，兩儀生四象」宋邵雍衍申爲「四象謂陰陽、剛柔。有陰陽然後可以生天，有剛柔然後可以生地。」我們看黃賓虹晚年山水畫中的線條，通常不是單純的橫線，也不是單純的直線，而是饒有變化的線條，這是他經常教學生的「無往

不復，無垂不縮」的用筆法⑩，這種用筆法體現了太極圖陰陽互動的哲學觀點。更進一步，黃賓虹在另一課徒手稿中對於打點有極重要的啓示；他曾指出「作畫打點，應運用實中有虛法，才能顯出靈空不刻板。」⑪他的「實中有虛」亦可以引申爲「虛中有實」，在一小點中即蘊含著虛與實，亦即自成天地。他曾說過：「積點可成線，然而點又非線，點可千變萬化，如播種以子，種子落土，生長成果，作畫亦如此，故落點宜愼重。」⑫他晚年許多作品，如九十歲所作「山水册頁」（安思遠藏）及八十四歲所作「新安江上紀游」（香港何弢博士收藏）即主要以緊密而又鬆動的點構成，而且點多於皴，達到一種特殊的造形效果。此外，他在設色畫中也經常點之以赭、朱砂、藤黃、石綠、石青，達到類似點彩派畫風的效果⑬。

黃賓虹畫論中有一些似非而是的反論（Paradox），但這些卻是最令人深思的：

> 畫有三：一、絕似物象者，此欺世盜名之畫；二、絕不似物象者，往往托名寫意，亦欺世盜名之畫；三、惟絕似又絕不似于物象者，此乃眞畫。
>
> 作畫應使其不齊而齊，齊而不齊。此自然之形態，入畫更應注意及此。
>
> 古人論畫，常有「無法中有法」、「亂中不亂」、「不齊之齊」、「不似之似」、「須入乎規矩之中、又超乎規矩之外」的說法。

此皆繪畫之至理，學者須深悟之。⑭

　　我們看他晚年的畫，正體現了這些「繪畫之至理」。尤其是八十九歲至九十歲的積墨作品，雖然他因得白內障而幾乎失明，但用筆粗放，水墨層層積染，畫了又畫，加了又加，粗看一團糊塗，細看則見出渾厚、濃郁、與複雜的感覺，這在香港招曙東先生收藏的八十九歲作「湖山欲雨圖」卷可以相當清楚的看到。黃賓虹自己對積墨法有一看法：

> 今人作畫，不能食古而不化，要出古人頭
> 地，還要別開生面。我用積墨，意在求層
> 次，表現山川渾然之氣。有人既以爲墨黑一
> 團，非人家不解，恐我的功力未到之故。積
> 墨作畫，實畫道中的一個難關，多加議論，
> 道理自明。⑮

　　我們可舉他八十七歲所作「灘水奇峯」軸爲例説明黃賓虹積墨法及宿墨法的綜合應用⑯。此圖畫幅直 105 公分，闊 34 公分。下方近水一土坡，上有夾葉、混點樹叢。坡後一條山路從左向右斜上，路旁有屋宇院落。山路漸陡，中段有二三平坡，坡前樹木茂盛，坡後峯巒直立，中隔白雲。峯巒中部突出一方形山峯，右側危峯聳立，峯後有直立遠峯。上部天空留空爲全畫幅四分之一。山石以細密草法勾勒，縱橫交錯。全畫除山之右側較亮外，均爲

無數點所構成。上加添黑的宿墨,重覆地施以積墨。樹幹坡腳染赭石,山石施淡石綠花青。全畫效果萬木葱蘢,蒼郁沈雄。

關於黃賓虹的花鳥畫,潘天壽曾說:「人們只知道黃賓老的山水絕妙,其實他的花卉更妙,……妙在自自在在。」⑰花鳥畫在黃賓虹作品中佔少數,但就目前看得到的作品,成就也頗高。王伯敏曾指出黃賓虹的花鳥畫可以「簡、淡、拙、健」四字去描寫⑱。美國紐約大都會博物館收藏的「花卉冊」八頁⑲,雖無年代,但由於與沙可樂博物館藏的有晚年款幾件作品風格接近,可定爲晚年作品。其中第五開自題「減筆非率易,當如鐵鑄成」可謂夫子自道。全冊初看簡略,細觀則筆力遒勁,真正體現了第四開自題「清湘(石濤)花卉高逸處無非凝重,若稍率易即爲失之」。雖然口口聲聲摹仿陳洪綬(第二開)、徐渭(第六開)、陳括(第七開),但頁頁是黃賓虹自己的面目。香港何弢收藏三開花卉與此冊畫風極爲接近,當亦爲晚年作品。大都會博物館又收藏一套「花卉草蟲冊頁」十開⑳,八十五歲作,最後一開自題「古人論畫尚拙忌巧,又謂大巧若拙。知巧之爲拙,人與天近也。」全冊皆畫在灑金紙上,稚拙之中有老辣之勢,剛健之中有婀娜之姿。黃賓虹曾說:「文人圖畫,各具特點,山水取意,花卉取趣。」㉑大致是他自己花鳥畫的寫照。現爲華盛頓沙可樂博物館所藏的幾件黃賓虹的花卉軸,筆致凝鍊如金石,寫花卉如寫籀篆,設色妍而不艷,麗而不媚㉒。總之他大致和陳崇光的畫風接近,而實已青出於藍。

曾經在 1943 年協助黃賓虹在上海舉辦他生平第一次
個人展覽的傅雷，後來對於黃賓虹有特別的看法：

　　　　以我數十年看畫的水平來說：近代名家除
　　　　（齊）白石、（黃）賓虹二公外，餘皆欺世盜
　　　　名，而白石尚嫌讀書太少，接觸傳統不夠
　　　　（他只崇拜到金冬心為止）。賓虹則是廣收博
　　　　取，不宗一家一派，浸淫唐宋、集歷代名家
　　　　精華之大成，而構成自己面目。⑩

　　當然，黃賓虹的畫也並非得到每一個人的欣賞。陳子
莊就指出：「曾見他畫的一幅花鳥，鳥好像站在小草上，
畫芭蕉桿是曲的，這都是形象不準，文人畫的習氣重，缺
乏生活基礎。」「一幅畫當然要有墨彩。如果重複畫了幾
次，筆痕被『攪』壞了，就難有彩。黃賓虹就常犯這毛
病。」⑩這種意見，如果不是文人相輕，也許就是欣賞角
度的不同。陳子莊似乎比較注重形似，而黃賓虹則比較注
重筆墨、章法及氣勢。他的精品都是極為耐看；沒有耐心
再三讀畫的人是不可能欣賞的。
　　黃賓虹處在二十世紀前半期動盪的中國，他並不全然
對於中西繪畫的接觸與衝擊沒有感覺。他曾在〈論新派畫〉
一文中指出：「畫有新派，近代名詞，……救墮扶偏，無
時不變……除舊翻新，由來已久。」⑩他在逝世前幾個月
曾寫一論畫長札給女弟子顧飛，其中說：

畫言理法，必追溯唐、宋、元、明研究其得
失。既知理法，又苦爲理法所縛束。莊子
〈逍遙遊〉（按應爲〈齊物論〉）言蝴蝶之爲我，
我與蝴蝶，若蠶之爲蟻，孵化之後，三眠三
起，吐絲成繭，縛束其身，不能鑽穿脫出，
即甘鼎鑊。栩栩欲飛，何等自在，學畫者當
作如是觀。

自成一家，非超出古人理法之外不可。不似
之似，是爲真似，然必由入手古人理法之
中，研究得之。⑯

誠然，黃賓虹身體力行，猶如蠶之化蝶，來自傳統，
又脫出傳統，得以自由飛翔；事實上他繼承了傳統，但也
達到他自己成爲「大家」之理想，他更新了傳統，進而成
爲傳統的一部分。二十世紀中國繪畫創新雖然不能完全排
斥或拒絕外國的影響，但黃賓虹的成就説明了從傳統裏去
追求創新不僅有可能也很有可爲。當近年來中國畫的「危
機」再一次地受到重視、引起激烈的爭論的時候，黃賓虹
從傳統到創新的過程與經驗應可令人再三沈思⑯。

①康有爲，〈萬木草堂論畫〉，載《美術論集》第 4 輯：中國畫討論專
　輯，沈鵬、陳履生編，1986，頁 3。

②陳獨秀，〈美術革命：答呂澂〉，載前引《美術論集》，頁 11。

③參見 Ralph Croizier, *Art and Revolution in Modern China:*

The Lingnan〔Cantonese〕School of Painting, 1906～1951, Berkeley: University of California Press, 1988。

Mayching Kao, ed., *Twentiet—Century Chinese Pninting*, Hong Kong: Oxford University Press, 1988。

Chu—tsing Li, *Trends in Modeern Chinese Painting: The Charles A. Drenowatz Collection*, Ascona: Artibus Asiae, 1979。

④載胡樸安編,《南社叢選》,第 2 卷《南社文選》,上海,中國文化服務社,1923,頁 719。

⑤《國畫月刊》,第 1 期,1934,頁 6。

⑥《國畫月刊》,第 4 期,1934,頁 59。

⑦載陳凡輯,《黃賓虹畫語錄》,香港,上海書局,1961,頁 92—94。

⑧黃賓虹,〈中國山水畫今昔之變遷〉,《國畫月刊》,第 4 期,1934,頁 60。

⑨同前注。

⑩黃賓虹,〈談因與創（軔）〉,載陳凡輯,《黃賓虹畫語錄》,頁 102—103。

⑪陳子莊口述,陳滯冬整理,《石壺論畫語錄》,成都,四川美術出版社,1987,頁 46、63。

⑫葉尚青記錄整理,《潘天壽論畫筆錄》,上海,人民美術出版社,1984,頁 43、79。

⑬參見黃賓虹,《畫法要旨》,陳凡輯,香港,萬竹堂,1961;王克文編,《墨海青山:黃賓虹研究論文集》,濟南,山東教育出版社,1988;孫旗編,《黃賓虹的繪畫思想》,臺北,天華出版專業公司,1979;莊申、卓永興、朱羣英編,〈黃賓虹研究目錄〉,載

「黃賓虹作品展」展覽目錄（香港藝術中心及香港大學藝術系聯合主辦，香港藝術中心包兆龍畫廊 1980 年 6 月 6 日至 29 日展出）；T. C. Lai, *Huang Bin Hong*（*Huang Pin Hung*）, *1864～1955*, Hong Kong: Swindon Book Company, 1980; Joseph Hejzlar, "The Centenary of Huang Pin-hung," *New Orient*, Vol. 4, No. 3, June 1965, pp. 85-89; Lam Oi, "An Album by Huang Pin-hung," *The Museum of Far Eastern Antiguities Monograph Series*, Vol. 2, Stockholm: The Museum of Far Eastern Antiguities, 1972; Fu Shen, "Huang Binhong's Shanghai Period Landscape Paintings and His Late Floral Works, in the Arthur M. Sackler Gallery", *Orientations*, Vol. 18, No. 9, September 1987, pp. 66-78。

⑭載陳凡輯，《黃賓虹畫語錄》，頁 92-94；黃賓虹又作〈畫學篇釋義〉，見同書，頁 95-98；參見吳思雷，〈賓虹先生「畫學篇」注釋〉，《新美術》，1982 年第 4 期，頁 44-50。

⑮裘柱常，《黃賓虹傳記年譜合編》，北京，人民美術出版社，1985，本文有關黃賓虹生平主要出自此書，不另注明。有關黃賓虹生平參見王伯敏，《黃賓虹》（中國畫家叢書），上海，人民美術出版社，1979；汪改廬編，《黃賓虹先生年譜（初稿）》，香港，藝林軒，1961；汪己文、王伯敏合編，〈黃賓虹年譜〉，載吳平、范志民編，《黃賓虹畫集》，上海，人民美術出版社及杭州，浙江人民美術出版社，1985，無頁碼；及莊申、岑淑儀、胡順瓊合編，〈黃賓虹先生年表〉，載前引「黃賓虹作品展」展覽目錄，無頁碼。

⑯陳凡輯，《黃賓虹畫語錄》，頁 97。

⑰如〈龍鳳印談〉，《中和月刊》，第 1 卷第 7 期，1940，頁 36-39；

〈周秦印談〉，《中和月刊》，第 1 卷 第11 期，1940，頁 54-57；

二文均附圖。

⑱黃質，〈賓虹屢抹：敍觕墨〉，《國粹學報》（美術篇），第 42

期，1908，頁 1-4；第 44 期，1908，頁 1-3。

⑲黃賓虹，〈近數十年畫者評〉，《東方雜誌》，第 27 卷 1 號，

1930，頁 155-157。

⑳分別刊載於《中和月刊》第 1 卷、第 4 卷及第 3 卷；參見汪世清，

〈黃賓虹在文獻學上的貢獻〉，載《墨海青山》，頁 75-81。

㉑黃賓虹，《古畫微·附黃山畫苑略》，香港，商務印書館，1961。

㉒黃賓虹，《古畫微》（小說世界叢刊），上海，商務印書館，

1925）。

㉓前引莊申、卓永興、朱羣英編，〈黃賓虹研究目錄〉。

㉔石谷風，〈根植於博，力求於精——回憶黃賓虹先生治學精神〉，

載《墨海青山》，頁 65-74。

㉕錢學文，〈黃賓虹晚年山水畫的色彩及畫意〉，《明報月刊》，第

21卷第 5 期，1986，頁 59-60。

㉖同前注所引。

㉗王伯敏編，《黃賓虹畫語錄》第三版，上海，人民美術出版社，

1978，頁 49、50-51。

㉘同前注。

㉙裘柱常，《黃賓虹傳記年譜合編》，頁 111；裘溫，〈黃賓虹與陳

若木〉，《藝林叢錄》第 6 編，香港，商務印書館，1966，頁

274-281。

㉚黃賓虹，〈自敍〉，《古今半月刊》，第 41 期，1944，頁 10；參見

裘柱常，《黃賓虹傳記年譜合編》，頁 106−112。

㉛同前注。

㉜同前注。

㉝裘柱常，《黃賓虹傳記年譜合編》，頁 110 引〈賓虹老人論畫長札〉。

㉞載黃賓虹，《畫法要旨》（陳凡輯），頁 1−2。

㉟黃賓虹，〈畫談〉，載陳凡輯，《黃賓虹畫語錄》，頁 13−14。

㊱關於黃賓虹作品的分期有不同的看法。王伯敏主張：㈠研習傳統時期：五十歲之前；㈡師法造化時期：五十歲至七十歲；㈢創造時期：七十歲以後（見王伯敏，《黃賓虹》，頁 17−18）。傅申認為可就其居住地點分期（見 Fu Shen, "Huang Binhong's Shanghai Period Landscape Paintings and His Late Floral Works." ）；何弢主張可分為三個時期：早期是由幼年至五十多歲，是學習及仿古時期；中期是由五十多歲至七十多歲，是師造化的寫生時期；晚期是由八十多歲至九十二歲，是創作時期（見何弢，「黃賓虹作品展」展覽目錄〔前引〕序）。本文則以為黃賓虹晚年目疾時及目疾痊癒後之作品風格特殊，故參照各家說法，分為四期。

㊲何弢，〈黃賓虹晚年的作品〉，載前引「黃賓虹作品展」展覽目錄。

㊳吳平、范志民編，《黃賓虹畫集》，上海，人民美術出版社及杭州，浙江人民美術出版社，1985，圖版一〇二～一〇三。

㊴黃賓虹，〈白敘〉，《古今半月刊》，第 41 期，1944，頁 10。

㊵王伯敏編，《黃賓虹畫語錄》，頁 50。

㊶同前注。

㊷Lai, *Huang Bin, Hong*, pp. 80−81。

㊸王伯敏，《黃賓虹》，圖版　　。

㊹同前注。

㊺劉抗，〈傅雷‧傅聰〉，載葉永然編著，《傅雷一家》，天津，人民
　出版社，1986，頁209。

㊻王伯敏編，《黃賓虹畫語錄》，頁55。

㊼吳平、范志民編，《黃賓虹畫集》，圖版一一三～一一四；顧盼
　編，《黃賓虹山水寫生》，杭州，浙江人民美術出版社，1984。

㊽王伯敏編，《黃賓虹畫語錄》，頁48。

㊾陳凡輯，《黃賓虹畫語錄》，頁88-89。

㊿王伯敏編，《黃賓虹畫語錄》，頁1。

�51同前注，頁2。

�52同前注，頁4-5。

�53《新美術》，第10期，1982年12月，頁82。

�54黃賓虹，〈龍鳳印談〉，《中和月刊》，第1卷第7期，1940年7
　月，頁36。

�55黃賓虹，〈陽識象形商受鐘說〉，《中和月刊》，第2卷第2期，
　1941年2月，頁2。

�56俞劍華編，《中國畫論類編》，北京，中國古典藝術出版社，
　1957，下冊，頁1063引郁逢慶〈書畫題跋記〉。

�57裘柱常，《黃賓虹傳記年譜合編》引，頁51-52。

�58同前注，頁52。

�59王伯敏，《黃賓虹畫語錄》，頁40。

�60同前注，頁41。

�61同前注，頁43。

�62同前注，頁37。

㉓同前注。

㉔同前注，頁 35-36。

㉕同前注，頁 33。

㉖同前注，頁 34。

㉗黃賓虹，〈畫談〉，載陳凡輯，《黃賓虹畫語錄》，頁 1-9。

㉘同前注，頁 3。

㉙同前注。

㉚「蜀游山水」軸為漬墨法之代表作，「渴筆山水」軸為焦墨法之代表作，而八十七歲作「漓水奇峯」軸為宿墨法之代表作。見吳平、范志民編，《黃賓虹畫語錄》，圖版三三、四五、九四。

㉛王伯敏編，〈黃賓虹的山水畫法〉，《美術叢刊》，第 9 期，1980年 2 月，頁 58-92。

㉜王伯敏編，〈中國畫的「水法」〉，《新美術》，第 2 期，1981 年 6月，頁 67-72。

㉝吳平、范志民編，《黃賓虹畫集》，圖版一○一。

㉞王伯敏編，《黃賓虹畫語錄》，頁 33。

㉟同前注，頁 18。

㊱《中和月刊》，第 4 卷第 3、4 期，1943；參見汪世清，〈黃賓虹在文獻學上的貢獻〉。

㊲王伯敏編，《黃賓虹畫語錄》，頁 24。

㊳同前注。

㊴《文人畫粹編》第 10 冊：《吳昌碩、齊白石》，東京，中央公論社，1977，圖版一二○。

㊵Wang Bomin,(translated by San-san Yu), "Huang Binhong's Clear Shades at Lake Pavillon and Other Paintings of Dark-

ness, Density, Thickness and Heaviness.", *The Register of the Spener Museum of Art*, The University of Kansas, Vol. 6, No. 3, 1986, pp. 20–31, fig. 10。

㉛王伯敏編，《黃賓虹畫語錄》，頁 49。

㉜吳平、范志民編，《黃賓虹畫集》，圖版三一。

㉝同前注，圖版四七。

㉞同前注，圖版三。

㉟王裕安編，《黃賓虹山水冊》，北京，人民美術出版社，1983，圖版一一八。

㊱同前注，圖版一一九。

㊲王伯敏編，《黃賓虹畫語錄》，頁 51。

㊳裘柱常，《黃賓虹傳記年譜合編》，圖版一〇。

㊴王伯敏編，〈黃賓虹從太極圖論及山水畫法——答瑞士留學生豐泉問〉，《大公報》，1987 年 4 月 20 日「藝林」版。

㊵王伯敏編，《黃賓虹畫語錄》，頁 36。

㊶同前注，頁 43。

㊷同前注，頁 41。

㊸吳平、范志民編，《黃賓虹畫集》，圖版一二「雨中小憩」軸及圖版二〇「黃山湯口」（九十二歲作）。

㊹王伯敏編，《黃賓虹畫語錄》，頁 1–2。

㊺同前注，頁 35。

㊻吳平、范志民編，《黃賓虹畫集》，圖版四五。

㊼王伯敏，〈黃賓虹的花鳥畫〉，《美術叢刊》，第 23 期，1983 年 8 月，頁 76。

㊽同前注，頁 60–81。

⑨Robert Hatfield Ellsworth, *Later Chinese Painting and Calligraphy: 1800～1950*, New York: Random House, 1987, Vol. II, pp. 168-169。

⑩同前注，pp.172-173。

⑩王伯敏編，《黃賓虹畫語錄》，頁 54。

⑩Fu Shen, "Huang Binhong's Shanghai Period Landscape Paintings and His Late Floral Works in the Arthur M. Sackler Gallery."

⑩劉抗，〈傅雷·傅聰〉，頁 209 引。參見移山（傅雷），〈觀畫答客問〉，載該次畫展目錄《黃賓虹畫展特刊》。

⑩陳子莊，《石壺論畫語要》，頁 63、81。

⑩朱金樓，〈兼容并涵，探頤鈎奧──黃賓虹的人品、學養及其山水畫的師承淵源和風格特色〉，《新美術》，第 4 期，1982，頁 20-27（頁 20 引）。

⑩裘柱常，《黃賓虹傳記年譜合編》，頁 98；參見王伯敏編，《黃賓虹畫語錄》，頁 1。

⑩自李小山發表了〈當代中國畫之我見〉（原載《江蘇畫刊》1985 年第 7 期，轉載於《美術論集》第 4 輯，頁 189-194）以後，突然之間引起了不少對於中國畫傳統及創新的討論，支持與反對李小山對於傳統中國畫的人均為數不少（參見《中國美術報》，第 31 期，1986 年 2 月 24 日，及吳甲豐，〈超越「代溝」的漫談〉，《中國美術報》，第 43 期，1986 年 5 月 19 日，頁 1-2）。如果我們回顧二十世紀以來有關中國畫的論爭（參見〈中國畫論爭三十年資料摘編：(1917～1947)〉，《中國美術報》，第 28 期，1986 年 2 月 3 日，頁 3），則可以說類似有關中國畫傳統與創新的論爭代表了中國近代及現代

美術史的基本課題。這也是探討黃賓虹的「從傳統創新」的意義。至於現代畫家直接或間接受到黃賓虹畫論或畫風的影響（如李可染、錢松嵒、賀天健、黃秋園、汪鐸、陳子莊、林散之、劉作籌、曾宓、王康樂、張仃）則有待另文探討。

後　　記

本文原爲 1990 年 1 月至 3 月在臺北市立美術館之黃賓虹畫展而作。

本文的寫作承美國麻州維廉大學教授研究基金（Williams College, Division One Fund Research Fund）、包爾基金（Powers Fund）、梅隆基金會（Andrew W. Mellon Foundation）、美國國家人文基金會（National Endowments for the Humanities）贊助之下的中國研究計畫（National Program for Advanced Study & Research in China）、全美學術聯合會（ACLS）、華盛頓佛瑞爾及沙可樂博物館（Freer and Sackler Galleries of Art）、紐約大都會博物館（Metropolitan Museum of Art）、維廉大學藝術系及博物館（Williams College Department of Art and Museum of Art）以及何弢、黃仲方、張頌仁、錢學文、葉承耀、招曙東、安思遠（Robert H. Ellsworth）諸先生之協助。又承大都會博物館及普林斯頓大學方聞教授、沙可樂博物館及佛瑞爾美術館畢區（Milo Beach）博士及傅申博士、大都會博物館屈志仁先生，Freda Murck, Caron Smith 兩位女士、香港博物館朱錦鑾女士、密西根大學艾瑞慈（Richard Edwards）教授、耶魯大學班宗華（Richard Barnhart）教授之批評指教。故宮博物院江兆申先生最早開導作者如何瞭解黃賓虹的畫藝。何弢

編〈黃賓虹作品展〉及其中莊申教授等人所編之黃賓虹年表及書目助益極大。黃賓虹弟子王伯敏教授的研究奠定此文之基礎。英文圖錄之出版得力於漢雅軒之鼎力協助。黃賓虹畫展能在臺北市立美術館展出乃得力於黃光男館長之支持。謹此致謝。

繪畫的折衷主義者

林風眠的藝術觀

導　言

　　二十世紀的中國繪畫史是二十世紀中國歷史的一部分，因此不可避免地帶著這一段文化史的特徵：中西衝突、動亂、掙扎、革命、破壞、創新。康有爲在 1917 年有一段話，說得很極端：

> 蓋中國畫家之衰，至今爲極矣，則不能不追源作俑，以歸罪於元四家也，夫元四家皆高士，其畫超逸澹遠，與禪之大鑒同。即歐人亦自有水粉畫、墨畫，亦以逸澹開宗，將不尊爲不宗，則于畫法無害。吾于四家未嘗不好之甚，則但以爲逸品，不奪唐、宋之正宗云爾。惟國人陷溺甚深，則不得不大呼以救正之。

他提的辦法是「中西合璧」：

> 墨井（吳歷）寡傳，郎世寧乃出西法，它日
> 當有合中西而成大家者。日本已力講之，當
> 以郎世寧爲太祖矣。如仍守舊不變，則中國
> 畫家應遂滅絕。國人豈無英絕之士應運而
> 興，合中西而爲畫學新紀元，其在今乎？吾
> 斯望之。

　　後來的嶺南派大致上企圖想做到康有爲的建議。歐洲
畫風的傳入中國當然很早。明朝萬曆七年(1579)及萬曆九
年(1581)，天主教傳教士羅明堅及利瑪竇來華傳教時，就
帶來了不少天主教聖像畫。到了清朝康熙、雍正、乾隆時
期，更多的西洋傳教士兼畫家來到中國，成爲宮廷的「供
奉」，其中較有名的是郎世寧、王致誠、艾啓蒙、安德
義、賀清泰及潘廷章等人。他們的作品注重光線明暗及投
影、倒影，強調焦點透視，引起當時中國人不少興趣，但
也引起了極嚴格的批評。前者以胡敬的《國朝院畫錄》爲代
表，後者可舉鄒一桂的《小山畫譜》爲例子。大致説來，幾
百年來中國人對於西洋藝術的態度不外乎贊同、排斥與融
和三種；像康有爲一樣，徐悲鴻是折衷派的代表：「古法
之佳者守之，垂絕者繼之，不佳者改之，未足者增之，西
方繪畫可采入者融之。」很可惜的是，中國二十世紀早期
對西洋藝術的認識大都是經過日本的「二手貨」。
　　令人覺得可惜的是呂澂、豐子愷、李叔同（中國第一個

赴西方學習美術的李鐵夫比李叔同早 20 年，但卻晚 20 年才回國）對西洋藝術的認識與介紹也大都通過日本，至於號稱革新派的「嶺南派」大師如何香凝、高劍父、高奇峯以及南京的陳之佛及傅抱石，多少都曾受到他們日本經驗的影響。後期印象派對日據時代臺灣西洋畫家的影響更是多以日本爲橋樑。直到今天，日本的影響在臺灣及中國大陸仍然可見。在這種情形之下，對於西洋藝術的認識當然是片斷的。片斷的認識當然會影響到折衷中西的企圖。

中國傳統繪畫，就像中國傳統文化的各種表現形式，在二十世紀初期都有其強烈的支持者，一般稱之爲國粹派，更難聽的稱呼則有保守派、守舊派以及封建、頑固等名詞。在今天看來，過份追求西化及模仿西洋方式，其危險正與過份維護傳統不相上下。事實上，三〇年代即有鍾山隱在其〈中國繪畫之近勢與將來〉一文中把當時的中國畫家分爲三類：復古派、創造派、折衷派。**第一類**是「本其封建思想，自標高格……欲將今日之時代倒推之唐虞，襲古人之皮毛，味同嚼蠟」；**第二類**是「以純主觀之成見，自作聰明，對往昔之良法，斥爲腐舊，概行抹殺」；**第三類**是「美其名曰揉和中西畫派……而于我國畫中所謂筆墨氣韻既消蝕無遺，而畫中之表現與理法又不能捉住」，於是形成「徒務皮毛，不求神髓，金玉其外，敗絮其中」。這些批評，雖然粗聽之下有點過份，但在今天看來卻也不乏真理。中國現代繪畫史有時看起來確實是一筆糊塗帳。因爲到了四〇年代末的王進珊在其〈美術上的『真』與『善』〉一文中也對當時的中國畫壇作了大同小異的診斷；他把畫

壇的怪現狀分爲三類：一是「唯我獨尊」，即「把中國美
術當作國粹，愈古愈好」；二是「外國一切好」，即「開
口拉斐爾，閉口馬蒂斯」；三是「中學爲體，西學爲
用」，即「提倡中西美術的調和，美其名曰新國畫，其實
既失了國畫之筆墨氣韻，又無西方色彩情調」。這種診
斷，對今天的中國畫壇仍舊有其參考的價值。在倡言創新
中國繪畫的今天，對於二十世紀初期畫家的經驗之整理與
研討也應有其重要性。

一、林風眠的藝術見解

　　二十世紀初期的中國畫壇充滿著火藥味。例如劉獅在
〈關於二屆美展油畫部〉一文中即把孫多慈、吳作人、呂斯
百、顏文樑和潘玉良等斥之爲「投機的」和「不知藝術爲
何物的」。徐悲鴻把劉海粟所辦的上海美專（前爲上海圖畫
美術院）說成「野雞學校」，而對於劉海粟本人則稱之爲
「學術界蟊賊敗類，無恥之尤也」。劉海粟則因 1920 年
「模特兒事件」而被輿論界目爲上海三大文妖之一。在一
片擾嚷之中，一般人很少去探討到底當時的美術留學生對
於西洋藝術的認識有多少深度，他們的藝術見解又有多少
可取之處。本文擬對林風眠的藝術見解作一簡單介紹，因
爲林風眠在留法返國的畫家及美術教育家中，雖然是較爲
沈默而不求聞達的，但卻最能貫徹自己的主張，精益求精
的發展出個人風格，成爲中國現代繪畫史折衷派裏較爲成

功的畫家。

　　林風眠對於藝術本質的基本看法是溫和與中庸的。他在留法七年回國不久以後發表〈我們要注意〉（1928年）一文中說：

藝術，原來曾有「爲藝術而藝術」和「爲人生而藝術」之分。兩派各有創作家同批評家，兩派的爭論也非常的激烈，前者大概常謂後者爲不是純真的藝術，後者也常謂前者只是自己崇拜自塑的泥菩薩無聊已極！依我們看來，兩種並無所謂衝突或彼此之分的。就前者而論，藝術家原不必如經濟學同政治學一樣，可以直接干涉到人們的行爲，他們只要他們所產生的或所創造的的確是藝術品，如果是真正的藝術品，無論他是「藝術的藝術」或「人生的藝術」，總可以直接影響到人們的精神深處。

　　在同一文中，他又說到：

藝術不比別的東西，它的入人之深，不分賢愚，只要是件真正的藝術作品，其力足以動一人者，也同樣可以動千百人而不已。

　　在早二年的〈東西藝術之前途〉（1926

年）文中，他似乎與蔡元培採取同一以美育代宗教的思想：

世界藝術之偉大與豐富時代，皆由理智與情緒相平衡而演進。原始時代藝術發達即工具進步時代。埃及希臘藝術之偉大時代，皆理智與情緒平衡時代。歐洲中古時代情緒方面部分的發達，超出於理性之外，藝術因衰弱而消滅。文藝復興時代之根本精神，簡而言之，實是理性的伸展，以理性調和情緒而完成藝術上之偉大。直到近代古典派末流，以理性為中心，使藝術陷於衰敗之地位，浪漫派又以狂熱之情緒調和之，開一代之作風。總之，藝術自身上之構成，一方面係情緒熱烈的衝動，他方面又不能不需要相當的形式而為表現或調和情緒上的一種方法。形式的構成，不能不賴乎經驗，經驗之得來又全賴理性上之回想。藝術能與時代之潮流變化而增進之，皆係藝術自身上構成的方法，比較固定的宗教完備得多。因此，宗教只能適合於某時代，人類理性發達之後，宗教自身實根本破產。某時代附屬於宗教之藝術，起而代替宗教，實是自然的一種傾向。

他顯然極為注意藝術的創作與欣賞和人類感情的關

> 藝術根本是感情的產物，人類如果沒有感情，自也用不到什麼藝術；換言之，藝術如果對於感情不發生任何力量，此種藝術已不成爲藝術。

他又以極爲抒情的語調談到藝術的感情功能：

> 藝術的第一利器，是他的美。
> 美像一杯清水，當被驕陽曬得非常急躁的時候，他會使人馬上收到清醒涼爽的快感！
> 美像一杯醇酒，當人在日間工作累得異常疲乏的時候，他第一會使人馬上收到甦醒恬靜的效力！
> 美像人間一個最深情的淑女，當來人無論懷了何種悲哀的情緒時，她會使人得到他可願得的那種溫情和安慰，而且毫不費力。

接著他又説到藝術的社會功能：

> 藝術的第二利器，是他的力！
> 這種力，他沒有悍壯的形體，卻有比壯夫還壯過百倍的力，善於把握人的生命，而不爲所覺！

這種力，他沒有利刃般的狠毒，卻有比利刃還利過百倍的威嚴，善於強迫人的行動，而不爲所苦！

這種力，像是我們所畏懼的那運命之神，無論生活著怎樣的生活方式，他總會像玩一個石子一樣，運用自如地玩著人的命運，東便東，西便西！

藝術，把這種力量藏諸身後，便任我們想用什麼方法，走向哪一方面，只要被他知道了，他立刻會很縱容地，把我們送到我們要的那條路上的最好的一段，增加了我們的興趣，鼓起了我們的勇氣，使我們更愉快地走下去！

藝術，是人生一切苦難的調劑者！

我們應該認定，藝術一方面調和生活上的衝突，他方面，傳達人類的情緒，使人與人間相互了解。

藝術，是人間和平的給與者！

　　這一大段話顯然帶著強烈的理想主義的色彩，但比起幾年之後（1931 年）「決瀾社」（由剛從歐洲留學歸來的龐薰琹等人創立；前不久去世的李仲生亦爲會員）的宣言卻顯得溫和多了。後者使用了很多幾近口號的方式來表達對於畫壇現況的不滿及對當代西方藝術的憧憬。

環繞著我們的空氣太沈寂了，平凡與庸俗包
圍了我們的四周。無數低能者的蠢動，無數
淺薄者的叫囂；

我們往古創造的天才到哪裏去了？我們往古
光榮的歷史到哪裏去了？我們現代整個的藝
術界又是衰頹和病弱；

我們再不能安於這樣妥協的環境中；

我們再不能任其奄奄一息以待斃；

讓我們起來吧！用那狂飆一樣的激情，鐵一
般的理智，來創造我們色、線、形交錯的世
界吧！……

我們厭惡一切舊的形式，舊的色彩，厭惡一
切平凡的低級的技巧。我們要用新的技法來
表現新時代的精神；

二十世紀以來，歐洲的藝壇實現新興的氣
象，野獸派的叫喊，立體派的變形，

Dadaism（達達派）的猛烈，超現實主義的憧
憬……

二十世紀的中國藝壇，也應當現出一種新興
的氣象了。

　　相反的，徐悲鴻卻緊抓著古典寫實主義，而堅決地斥
責現代主義的畫家，認爲他們是沒有內容的「形式主義」
的鼓吹者，貶雷諾瓦爲「俗」，塞尚爲「浮」，馬蒂斯爲
「劣」，而把畢卡索認爲是「天才之浪費」！此種偏頗只

可歸因於藝術家本人的個性及視野之局限使然。另一方面，他所倡導的美術教育雖然影響頗大卻未能脫離學院式傳統的羈絆，殊爲可惜。

林風眠在 1934 年發表的〈什麼是我們的坦途〉一文裏曾慨然談到：

> 在我國現代的藝壇上，目前仍在一種「動亂」的狀態上活動；有的在竭力模仿著古人，有人在竭力臨摹外人既成的作品，有人在賣弄沒有內容的技巧，也有人在竭力把握著時代！這在有修養的作家，自會明見取捨的途程。

他自己所取的途程正是折衷主義。

二、林風眠的折衷藝術

與許多二十世紀初期的中國藝術家一樣，林風眠不可避免地思考過中西藝術衝突及調和的問題。他在〈開學日院長講演辭〉裏提出：

> 爲什麼把西洋畫同中國畫合爲繪畫系，藝術原本就無所謂東西的，只要所表現的是作家的美感，都叫做藝術，絕不會有東西之分。

但這種中西一致的信念卻維持不久。在 1929 年發表的〈中國繪畫新論〉中他即認為中西藝術並不一致：

> 西洋的繪畫，傾向於社會、歷史及生活上種種的描寫。中國的繪畫，傾向於個人、片斷及抒情的描寫。這種兩方面不同的表現，與民族的個性、思想、風俗、區域、氣候，各種環境，有絕大的關係。但在實際繪畫上，所藉以表現的材料和技術各異，使兩方實不能傾向於同一的步驟。

他在同一文中仔細區分西洋油畫與中國水墨畫在材料及技術上的差異：

> 西洋的油畫，有很多的便利：一、易於改變；二、因質料凝固的緣故，色調的程度易定，由深的色調到淺的色調，很多變化，因此易於表現物象的凹凸；三、不易變色；四、經久。有這種種完密的材料，在繪畫時，工作與技巧方面，給予很大的幫助；加以古代希臘思想之復興，做了他的骨幹，促成西洋繪畫上偉大的結果。

至於中國的繪畫，則大體上：

皆用水彩或水墨爲原料。水彩爲原料的色
彩，其不適用的地方，恰與油畫色彩相反：
一、用水彩色料不易改變；二、水墨是流動
性質，色調深淺程度難定，因此不易表現物
象的凹凸；三、易變色；四、不經久，在時
間上很易消失。水墨色彩原料有以上種種的
不便和艱難，繪畫的技術上，形式上，方法
上，反而束縛了自由思想和感情的表現。即
曲線方面亦只能描寫體量之觀念爲止，絕對
不能表達到體量真實觀念之表現。

但他也嘗試解釋中國繪畫的本質，以做爲折衷主義的
理論基礎。在 1962 年的〈東西藝術之前途〉一文裏他指
出：

東方藝術以中國爲代表……書畫的形式，不
能說完全是自然的摹仿，實含有想像的構形
的意味。

他認爲這種「想像的構形的意味」可以溯源於八卦：

中國的八卦形式的幾條線，含著一切變易之
意，爲中國文化之一切原始。由此觀察起
來，中國人富於想像，取法自然不過爲其小
部分之應用而已。

接著他指出：早在漢朝中國畫的「寫意」傾向已甚明顯：

> 漢時石刻畫之流傳實爲美術史上之實證，所
> 表現在刻畫上的作風，似傾於寫意方面多。

他嚐試以整個中國繪畫的角度來討論中西繪畫之差異。在前引 1929 年的〈中國繪畫新論〉裏他說：

> 中國的繪畫，在時代上、歷史上所經過的情
> 形……總結起來：第一個時期，以表現圖案
> 裝飾性的繪畫爲代表；第二個時期，以表現
> 曲線美的繪畫爲代表；第三個時期，以表現
> 物體的單純化，及時間變化之迅速化的傾向
> 的繪畫爲代表。

接著他進一步指出書法藝術對中國繪畫之影響：

> 中國的繪畫，由沒有結束的曲線美的表現，
> 變化到第三個時期的單純化、時間化的表現
> ……這是與書法有很大關係的。因爲，中國
> 的繪畫，在環境、思想與原料及技術上，已
> 不能傾向於自然真實方面的描寫，唯一的出
> 路，是抽象的描寫。草書上線條所表現抽象
> 的意義和急就的觀念，移到繪畫上來，如有

一筆書，便有一筆畫的創造，無形中便成繪
畫上第三期的變化了。簡而言之：
由書法的影響，促成物象單純化的實現，更
由文學與自然風景的影響，促成中國山水畫
時間上變化迅速的觀念。

對林風眠來說，與西洋風景畫相比較，中國山水畫
「時間上變化迅速」不僅是「物象單純化」的必然產物，
也是中國山水畫傳統美中不足之處：

中國繪畫中的風景畫，雖比西洋發達較早，
時間變化的觀念，亦很早就感到了。但是最
可惜的，只傾向於時間變化的某一部分，而
並沒有表現時間變化整體的描寫方法。中國
的山水畫只限於風雨雪霧和春夏秋冬自然界
顯而易見的描寫。描寫的背景，最主要的是
雨和雲霧，而對於色彩複雜、變化萬千的陽
光描寫是沒有的。原因還是繪畫色彩原料的
影響所致。因為水墨的色彩，最適宜表現雨
和雲霧的現象。
另一方面，西洋的風景畫，自十九世紀以
來，經自然派的洗刷，印象派的創造，明瞭
色彩光線的關係之後，風景畫中，時間變化
微妙之處皆能一一表現，而且注意到空氣的
顫動和自然界中之音樂性的描寫了。我們覺

得最可驚異的是，繪畫上單純化、時間化的
完成，不在中國的元明清六百年之中，而結
晶在歐洲現代的藝術中。

然而林風眠在基本上仍不能不指出中國山水畫（或風
景畫）的優點。他在前引 1926 年的〈東西藝術之前途〉一文
指出：

> 西方之風景畫表現的方法，實不及東方（中
> 國）完備，第一種原因，就是風景畫適合抒
> 情之表現，而中國藝術之所長，適在抒情；
> 第二，中國風景畫形式上之構成，較西方風
> 景畫爲完備，西方風景畫以摹仿自然爲能
> 事，只能對著自然描寫其側面，結果不獨不
> 能抒情，反而發生自身爲機械的惡感；中國
> 的風景畫以表現情緒爲主，各家皆飽遊山水
> 而在情緒濃厚時一發其胸中所積，疊嶂層巒
> 以表現深奧，疏淺以表現高遠；所畫皆係一
> 種印象，從來沒有中國風景畫家對著山水照
> 寫的，所以西方的風景畫是對象的描寫，東
> 方的風景畫是印象的重現，在無意中發現一
> 種表現自然界平面之方法，同時又能表現自
> 然界之側面。

這種在短短幾年之內的前後矛盾的看法，正足以説明

林風眠在 1920 年代末期的折衷主義的傾向是相當強烈的。在今天看來，林風眠短短幾篇文章之中嘗試闡明中西繪畫之異同的企圖也是相當大膽的，而其看法之易流於簡化與粗糙也是不可避免的。例如在前引 1926 年的〈東西藝術之前途〉一文中他説：

> 西方藝術是以摹仿自然爲中心，結果傾於寫實一方面。東方藝術，是以描寫想像爲主，結果傾於寫意一方面。藝術之構成，是由人類情緒上之衝動，而需要一種相當的形式以表現。前一種尋求表現的形式在自身之外，後一種尋求表現之形式在自身之內，方法之不同而表現之形式因趨於相異；因相異而各有所長短，東西藝術之所以應溝通而調和便是這個緣故。

他同一文中又進一步指出：

> 西方藝術，形式上之構成傾客觀一方面，常常因爲形式上之過於發達，而缺少情緒上之表現，把自身變成機械，把藝術變成爲印刷物。東方藝術，形式上構成傾主觀一方面，常常因爲形式上之過於不發達，反而不能表達情緒上之需求，把藝術變陷於無聊時消遣的戲筆，因此竟使藝術在社會上失去其相當

的地位（如中國現代）。其實西方藝術上之所
短，正是東方藝術之所長，東方藝術之所
短，正是西方藝術之所長。短長相輔，世界
新藝術之產生，正在目前，惟視吾人努力之
方針耳。

　　像很多與他同時代的理想主義者，林風眠對前途抱著
極為樂觀的看法。在前引 1929 年〈中國繪畫新論〉裏，他
即說：

從歷史方面觀察，一民族文化之發達，一定
是以固有文化為基礎，吸收他民族的文化，
造成新的時代，如此生生不已的。

三、小結

　　也許由於上述的藝術見解及折衷主義，林風眠作品基
本上顯示了兩個特色。第一是現代歐洲繪畫的影響，包括
被徐悲鴻所唾棄的塞尚、馬蒂斯、畢卡索及莫迪格里亞尼
等大家。第二是中國民間藝術的影響，他對彩陶、銅器、
漆器、漢磚、皮影、剪紙、磁州窯、壁畫、青花等皆有濃
厚的興趣。例如他在 1962 年的〈豐富多彩的吳越南唐漆藝
術展覽〉一文中指出：

我們在漆的製作，有豐富的傳統方法，而我
們許多的藝術家，如畫家、雕刻家，應當注
意到和工藝美術相結合的問題；我想油畫家
和漆的關係更爲接近。漆可以保存很久，色
彩永遠不變。從漆我想到瓷，在瓷這方面，
我們有更多的傳統技法，有待我們去深入研
究創造出新的作品。

　　林風眠對民間藝術的重視影響到後來如席德進等人。
對於當時的中國畫壇，林風眠在 1933 年的〈我們所希望的
國畫前途〉一文中有如此的觀察：

中國的國畫，十分之八九可以説是對於傳統
的保守，對於古人的摹仿，對於前人的抄襲
……他們沒有想到，藝術是直接表現畫家本
人的思想感情的，畫家的思想感情雖是本人
的，因爲畫家本人卻是時代的，所以，時代
的變化就應當直接影響到繪畫藝術的内容與
技巧，如繪畫的内容與技巧不能跟著時代的
變化而變化，而僅僅能夠跟著千百年以前的
人物跑，那至少可以説不能表現作家個人的
思想與感情的藝術！

他又説：

中國國畫家既然斤斤以古人之風格局度爲
尚，於是就忘記了，藝術原是人類思想感情
的造形化。換句話說，藝術是要藉外物之
形，以寄存自我的，或說時代的思想與情感
的，古人所謂心聲心影是。而所謂外物之
形，就是大自然中一切事物的形體。藝術假
如不藉這些形體以爲寄存思感之具，則人類
的思感將不能藉造形藝術以表現，或說所謂
造形藝術者將不成其爲造形藝術！中國畫家
就弄錯了這一點，所以徒慕「寫意不寫形」
的那美名，就矯枉過正地，羣趨於超自然的
一隅去了。弄到現在，就只看到古人的筆墨
氣度，全不見有畫家個人的造形技術了！

　　林風眠之所以在深入西洋現代藝術的同時也深入中國
民間藝術，大概就在避免他自己所指出來當時中國畫壇的
毛病。早在 1928 年的〈我們要注意〉一文中他即大聲疾
呼：

　　我們一方面要當大家鼓起勇氣，先從建設自
　　己起，一致地在藝術的創作同研究上共同努
　　力，即使未見就會有了不得的偉大到怎麼程
　　度的傑作出現，至少也要不同一般假的藝術
　　家一樣，專門在那兒欺騙自己。另一方面，
　　我們仍應分出一部分力量，從事藝術理論的

探討，於直接於自己的作品貢獻給社會鑑賞
而外，更努力於文字方面的宣傳，使藝術的
常識，深深地灌注在般人的心頭，以爲喚起
多數人對於藝術的興致，達到以藝術美化社
會的責任！

林風眠一直特別強調藝術史的重要。即使在 1957 年
他還堅持在〈要認真地做研究工作〉一文中建議：

究竟什麼是古典主義、浪漫主義、寫實主
義、自然主義、印象主義、學院派和野獸
派、立體派、未來派……？它們怎麼形成和
成熟？不要先肯定或否定一切，必須研究它
們，了解它們，的確消化它們，細細地做一
番去蕪存菁的工作。

作爲中國現代最早的美術教育家及力求創新的畫家，
林風眠的貢獻很大。可惜在「文化大革命」期間他遭受嚴
重的迫害，並拘留羈押了四年又四個月，其心境可想而
知。下面一段他對周昌谷所説的話也許可以代表林風眠作
爲一個藝術家的人生理想，謹錄之以爲本文小結：

真正的藝術家猶如美麗的蝴蝶，初期只是一
條蠕動的小毛蟲。要飛，它必須先爲自己編
織一只繭，把自己束縛在裏面，又必須在蛹

體內來一次大變革，以重新組合體內的結
構，完成蛻變。最後也是很重要的，它必須
有能力破殼而出，這才能成爲在空中自由飛
翔、多姿多彩的花蝴蝶。

主要參考文獻：

朱樸翰錄，〈林風眠論藝術〉，載《造型藝術美學》，第 1
輯，1986 年 12 月，頁 254－269。

張少俠、李小山著，《中國現代繪畫史》，江蘇美術出版
社，1986 年。

卓聖格，〈徐悲鴻的經史繪畫與其在中西繪畫融合上的一
些省思〉，載《臺北市立美術館館刊》，第 16 期，1987 年
10 月號，頁 65－69。

象外之象・韻外之致

談莊喆的畫

　　莊喆在現代中國畫家裏是相當突出的。這次在龍門畫廊的近作展，更令人對中國現代畫的變遷不得不作一反省。本文即嘗試對莊喆在現代中國畫史的地位加以探討，然後就如何欣賞他的近作發表一些淺見。

　　莊喆在 1958 年左右加入「五月畫會」，到 1968 年以後就未參加五月畫會的聯展，而五月畫會不久也就形同解體了。雖然五月畫會成員的風格各不相同，大體上他們的目標是「中國繪畫上的現代化運動」。不管他們對所謂的「現代化」的瞭解有多麼不成熟、含糊不清的地方，他們多少反映當時一般人對傳統中國文化的反省及西方文化對中國傳統生活方式的衝擊。可惜的是，當時幹得轟轟烈烈的一批五月畫會的成員不是早就擲筆不畫，就是重複自己或每況愈下。只有莊喆比較執著，至今仍勇往直前，不斷探索所謂的「第三條路」：

　　　　我在做的是中國的現代畫，這個現代畫既不
　　　　是中國過去所有，也不是西方現代所有。不
　　　　是傳統中國畫的延續，也不是現代西方繪畫

的跟隨，卻又是溶於中合於西。

　　從二十世紀中國繪畫史的脈絡來說，莊喆這種探索是其來有自的。西洋藝術對中國藝術之衝擊可溯至十六世紀時西洋油畫的傳入中國。明末萬曆年間天主教傳教士傳入的聖像畫注重光線、明暗及投影、倒影，強調焦點透視。有些人甚感興趣，如清代胡敬即在其《國朝院畫錄》中指出：

　　　　海西法善於繪影，剖析分刌，以量度陰陽向
　　　　背，斜正長短，就其影之所著，而設色分濃
　　　　淡明暗焉。故遠視則人畜、花木、屋宇皆植
　　　　立而形圓，以至照有天光，蒸爲雲氣，窮深
　　　　極遠，均粲布於寸縑尺楮之中。

　　但也有極爲本土主義的狹隘的反對。如清代鄒一桂，在其《小山畫譜》就說：

　　　　西洋人善勾股法，故其繪畫於陰陽遠近，不
　　　　差錙銖。所畫人物屋樹，皆有日影，其所用
　　　　顏色與筆，與中華絕異。布影由潤而狹，以
　　　　三角量之。畫宮於牆壁，令人幾欲走進。學
　　　　者能參用一二，亦具醒法；但「西洋畫」筆
　　　　法全無，雖工亦匠，故不入畫品。

　　大致説來，幾百年來中國人對於西洋藝術的態度不外乎上舉這兩種。一種是盲目的推崇，另一種是自大的排外。兩者皆不是持允的態度（其實這在更大的脈絡裏不正是反映了幾百年中國士大夫對西洋的誤解嗎？），此外還有主張折衷的，以徐悲鴻爲代表；他曾説：「古法之佳者守之，垂絶者繼之，不佳者改之，未足者增之，西洋繪畫可采入者融之。」以徐悲鴻爲代表的折衷派，基本上實行起來困難重重，其末流成爲庸俗的社會寫實主義。相反的，莊喆在精神上是選擇了一條較爲艱辛的道路。今天，在莊喆「跌跌撞撞，綜合了奮發、沮喪、繞圈子、碰壁這些情緒於一身」二十多年後來看他的作品，我們應能體會到莊喆的歷史意義：爲中國繪畫尋找新的出路。在這一層次上，莊喆是中國文化前途的探索者。他的成就，多少反映了中國文化對西洋文化衝擊的應變；他的「跌跌撞撞」也多少反應了中國文化在西洋文化衝擊下的徬徨。但莊喆是以其無比的毅力與決心，加上他豪爽的個性與開放的心胸，堅持了二十多年，至今方有其成就。

　　莊喆的成就乃在於能把握住「象外之象」，以及「韻外之致」。大致來説，他的早期風格乃脱胎於傳統中國山水畫，後來則頗受抽象表現主義的影響〔簡單的説，抽象表現主義是非具象的，但也是非幾何性的，偏重於畫家實際從事繪畫時的動作在畫布上產生的效果，較著名的有鮑洛克(Pollock)、德庫寧(de Kooning)及高爾基(Gorky)等人〕。像許多偉大的畫家一樣，莊喆有極強烈的歷史意識：即對中西藝術史的重要問題有所認識（他曾入密西根大學藝術史系攻讀，不久即因創作上的需求而停

止，但他對藝術史的大要已有所把握），這種認識顯然加強了他個人的使命感。既然面對自然寫生已不能滿足他創作上的需要。他乃轉而在畫布上再造自然。事實上，這與塞尚（Cézanne）所說的「平行於自然的和諧」是極爲接近的。我們欣賞莊喆近作，應該從這一點出發，再加上對他二十多年來的發展有一歷史性的認識（李鑄晉教授在其〈開拓中國現代畫的新領域——記莊喆畫的發展〉一文中已有詳盡的分析，不在此贅述），則比較能破除「不懂」的障礙。

進一步而言，莊喆的近作雖已不再附有標題而改以數目編號，但基本上仍脫離不了與自然的關聯。這種風格，套用畫家自己的話，乃在於呈現「多象」，也即是說，畫家在畫面上呈現的不定形的，但也不是混亂的，而是「畫自有其象」；畫即是畫，而與自然有異，但亦不離自然。畫本身有其獨立的存在，因此不能以「抽象」或「具象」等標準去衡量。在這一點上，莊喆畫倒與中國書法審美思想接近（但這只指大體精神上而言，並不涉及書法的實際用筆等問題）。推而言之，我們欣賞莊喆的畫倒可以從他作品呈現的「勢」入手。他在 1983 年與葉維廉教授對談時，曾提到：「對我（而言），『筆勢』是一種架子，也就是國畫常說的『骨』（見《藝術家》雜誌1983 年 4 月號）。可見他作畫時所關心的並不是平常我們所說的「像？不像？」的問題，而是如何將對自然的感受轉化成畫布上獨有天地，但同時又不過於雜亂無章。莊喆是相當崇拜塞尚（Cézanne）的。而塞尚所畫的風景在基本上就是在自然所同時含蘊的秩序與混沌、刹那與永恆之間取得衝突之後的平衡。莊喆的「布

上雲烟」也應可作如是觀。

另一個欣賞莊喆的方式也可隱約與六朝時代審美思想相通。這就是從他的作品所呈現的「姿」入手。當我們不再固執地要求在他作品中找尋與我們經驗相似的形象時，我們卻反而更能進入他作品自成的宇宙。用這方式初看令人眼花撩亂，但看了多次以後我們會慢慢在其畫中發現似有似無、轉瞬化變的形象。事實上，莊喆作品愈看愈耐看，這是主要原因。所謂的「姿」在此指的是陸機〈文賦〉裏所說的「其爲物也多姿，其爲體也屢遷」。陳世驤教授曾撰文把「姿」的觀念和布萊克謨（Blackmur）所說的Gesture（意爲姿態）相通之處加以精闢的剖析。其大要是各種藝術無非呈現情意，而此一呈現同時又必須生動才能感人（全文載《陳世驤文存》）。假如「姿」的呈現是藝術的要義，那麼抽象與具象之爭就是次要的。假如真的要爭抽象與具象（這也是一般人看畫時所最容易執著的毛病），那麼就要討論抽象或具象的方式或程度與「姿」的呈現之關係，否則只能永遠在藝術門外徘徊觀望（絕對的抽象與具象是難以決定的）。

有些人想把莊喆風的轉變與他這幾年在美國各地名山大川遊覽聯接起來，這當然是無可厚非，但卻又容易落到「模仿」（mimesis）的舊陷阱裏了。尤其對於沒有到過莊喆看到的名山大川的國內觀眾，好像就無法欣賞他的作品了。顯然這個方式是相當窄的。當然，莊喆在外國的生存空間確與臺灣不同：安娜堡四季分明，春去秋來，時序變易；加上住的又是鄉下，空氣清新，氣候乾燥。在秋天

時尤其明亮,他對色彩也較爲敏感。事實上,他一般作畫時只先有個大體上的意念,然後就在畫布上構築其自有之天地;壓克力彩是如何與油彩互相排斥與混合,如何將顏料直接從管中用到畫布上,空白如何與塗上顏料的部分互相配合……這些問題大都在畫布上「因勢利導,水到渠成」,一面畫一面解決的。我們要欣賞他的作品,有時也應體會到畫家實際作畫的方式,才能進一步看出其匠心所在。

雖然莊喆的畫已具有國際地位,但個人覺得中國人要欣賞他的畫最好還是看看他與中國傳統是否可以接得上。這種聯接當然不限於形式(關於現代中國畫與中國傳統之關係可參看曾幼荷教授的大著 *Some Contemporary Elements in Classical Chinese Art*),而主要應是精神。假如要在古代畫論中找一條門徑,那麼石濤在他的《苦瓜和尚畫語錄》的一段話可做爲參考:

> 山川萬物之具體,有反有正,有偏有側,有
> 聚有散,有近有遠,有內有外,有虛有實,
> 有層次,有剝落,有豐致,有飄緲,此生活
> 之大端也。
> 故山川萬物之薦靈於人,因人操此蒙養生活
> 之權,苟非其然,焉能使筆墨之下,有胎有
> 骨,有開有合,有體有用,有形有勢,有拱
> 有立,有蹲有跳,有潛伏,有衝霄,有崱
> 屴,有磅礴,有嵯峨,有巑岏,有奇峭,有

險峻，一一盡其靈而足其神！

　　讀者試以此段話去印證莊喆的近作，也許會對其「象外之象」與「韻外之致」有所領會。

1984 年深秋於安娜堡之寄廬

原載：《聯合報》國外航空版 1984 年 11 月 8 日

替萬物重新命名

羅青的詩畫世界

一、

　　在能寫現代詩兼擅水墨的畫家中，羅青無疑是目前國內藝術界相當獨特而又令人注目的一位。雖然他出生於青島，但卻成長於臺灣，代表四十年來文化發展的豐碩果實。不管一般人稱他的作品是「新文人畫」（如楚戈），或「現代水墨畫」（他於 1980 年 8 月參加中國現代水墨畫學會主辦的「現代水墨畫大展」），他大概是極少數能以自己的現代詩入現代水墨畫的藝術家之一。自從 1980 年元月在臺北版畫家畫廊舉行「羅青水墨小品展」以後，他的作品開始廣受注目及討論，這與他風格的與眾不同應該很有關係。筆者認爲，他的方向與成就應當是他造境奇峻以及對於詩與畫之關係的探索。本文即嚐試對這次他在春之藝廊的個展（1981 年 4 月 18 日至 29 日）提出一些粗淺的意見。

　　在畫上書寫畫題或詩文，雖然有時可使觀者在反應上有所依據，但卻常常使得畫成爲插畫，有時更會「以辭害

畫」。這種題畫僵化的情形，在明清以來的繪畫史上，屢見不鮮（當然，真正的大家除外）。羅青自己也考慮到這個問題。他認爲並不是每一張畫都要題名，也不是每個題名都要複雜化成詩句。最重要的是在如何把「畫外之意」及「言外之意」，依據「詩畫相發」的原則呈現出來。

不管是在中國的或西方的文藝批評史裏，詩畫關係都是個爭論不休的問題。在西方，最有名的是羅馬文學黃金時代的詩人及批評家賀拉斯（Horatius, 65~8 B.C.）在他的《論詩藝》（Arspoetica, 361）裏的一個明喻：「詩會像畫。」（Ut pictura poesis）這個明喻，到了後來被人斷章取義，解釋成「畫會像詩」（Ut pictura poesis erit），當然，根據普魯塔克（Plutarch），提出詩畫關係的是希臘詩人席蒙尼德斯（Simonidos）所說的「畫爲不語詩，詩是能言畫」（見 Plutaoch, De gloria Atheniensium, III, 346f—347c）。中國的詩人及批評家則自宋朝以後就普遍倡導詩畫一致的看法。其中可以蘇東坡爲代表。蘇東坡曾說：「詩畫本一律，天工與清新。」（《集注分類東坡先生詩》，卷一一，四部叢刊初編本）又說：「味摩詰之詩，詩中有畫；觀摩詰之畫，畫中有詩。」（《東坡題跋》，世界書局影印汲古閣本，卷五）又如其他人用「無聲句」來比喻宋迪的「瀟湘八景圖」，或如詩人吳龍翰在畫家楊公遠詩集《野趣有聲集》所作的序文裏所說的：「畫難畫之景，以詩湊成；吟難吟之詩，以畫補足。」（曹庭棟，《宋百家詩存》，卷一九）都代表當時要求「藝術換位」（Transposition of art）的理想。但是詩與畫之間的關係究竟是怎樣，卻一直沒有明確的答案。詩與畫

雖然同樣是藝術，理論上應該有相同的地方，但究竟這些相同的地方是如何透過藝術作品來傳達一致的意義？在中國文藝批評史裏，也有不少對於詩畫一致的看法提出討論，認爲詩中即使有畫，也並不一定能爲畫所表達。蘇東坡自己就説過：「『楚江巫峽半靈雨，清簟疏帘看奕棋』，此句可畫，但恐畫不就爾！」（《東坡題跋》，卷三）明朝張岱亦説：「如李青蓮〈靜夜思〉：『舉頭望明月，低頭思故鄉』，『思故鄉』有何可畫？王摩詰〈山中〉詩：『藍田自石出，玉川紅葉稀』，尚可入畫；『山路原無語，空翠濕人衣』，則如何入畫？又〈過香積寺〉：『泉聲咽危石，日色冷青松』，『泉聲』、『危石』、『日色』、『青松』皆可描摩，而『咽』字、『冷』字決難畫出。」（《琅嬛文集》，卷三）明末清初畫家與詩人程正揆記載他與董其昌的一席話：「『洞庭湖西秋月輝，瀟湘江北早鴻飛』，華亭愛誦此語，曰：『説得出，畫不就』。予曰：『畫也畫得就，只不像詩。』華亭大笑。然耶？否耶？」以畫入詩的困難由此可見一斑。詩畫相通或一致的看法之所以僵化自有其内在之困難。

　　以上甘冒炫學之嫌，拉雜的引用了一大堆中西文藝批評史上的例子，目的只在襯托出羅青這次在春之藝廊的個展，所顯示出來一些值得重視的地方。羅氏是一個對中國文學與藝術傳統甚爲關懷的詩人與畫家，但同時也極力想走出一條屬於自己也屬於現代人的藝術表現道路。換句話説，他竭力想在畫面上呈現他做爲此時此地的一個詩人所擁有的知性與感性。

　　羅青「詩畫」的特點之一，即是企圖對外界事物的關

係重新界定。不是有人説過嗎？「詩人是替萬物重新命名的人。」他詩作中的意象與畫面是融而爲一的。他的畫作，粗看之下，似乎也不能免俗，離不開插畫或説明的性質。但仔細觀察的結果，通常可以發現他的詩與畫的意象都是獨創的，而不只是約定俗成的，這在「太陽的帳篷」這張畫裏可以得到證明。他題的是：「這是太陽的帳篷；他是世上唯一的遊牧民族。」羅青以現代詩人的感性，常能在外在世界裏投射他自己的視境，不直接點出，而太陽之永恆與變動之二元性，反因此而更爲明顯。又例如他在「葉振如鳥」這幅小品裏，題下這一個比喻：「風來葉振如鳥，幾乎成羣飛去。」這個比喻提供了觀者一個審美方向，使之對畫的感受增加不少。在羅青的視境裏，這世界似乎充滿了驚喜。此畫經他這一點明，畫面上的樹葉，竟然真的有點像振翅欲飛的羣鳥了。

十八世紀的批評家方薰即在其《山靜居畫論》裏指出：「款題圖畫始自蘇米，至元明而遂多，以題語位置畫境者，畫亦由題益妙，高情逸思，畫之不足，題以發之，後世乃爲濫觴。」（見俞劍華，《中國畫論類編》，臺北，河洛影印本，1975，頁 241）中國繪畫史上最早「以題語位置畫境」的，應以元代趙孟頫爲首，例如他的「二羊圖」卷（現藏美國佛瑞爾藝術館），畫的左方畫家自題：「余嘗畫馬，未嘗畫羊。因仲信求畫，余故戲爲寫生，雖不能逼近古人，頗於氣韻有得。」這段題語除了點出畫家的意圖，給予觀者在意義上的指示，並且有其構圖上的功能。兩隻羊在畫的右方自成一個圓形的形象，左方的空間則由題語所填補

（石守謙，《元代繪畫理論之研究》，臺大歷史研究所中國藝術史組碩士論文，民國 66 年，頁 125）。

　　羅青顯然也嚐試「以題語位置畫境」。例如在「柏油路變奏」系列作品中，「計程人生」一幅就是在畫面中間以二條由濃至淡（由下往上）的墨所形成的柏油路，兩旁錯落地配置兩棵樹，但畫的重心則是左下方的那輛紅色計程車。他自題：

　　　　命運是一條顛躓灰暗的路

　　　　兩旁的風景有時殘缺有時圓滿

　　　　而我們都是計程車中過客

　　　　身不由己，不斷向前行進

　　　　距離計程

　　　　時間也計程

　　　　車費則一定要用生命來支付

　　畫家很巧妙的把「距離計程，時間也計程」諸句題在紅色計程車的下方，使得題詩的內容與位置成爲構圖的不可分割的一部分，也成爲意義的一部分。

　　羅青的畫裏有許多帶著類似二十世紀「形而上畫派」（Pictura Metafisica）健將如杜奇里訶（Giorgio de Chirico）等的心理意象之呈現。但與羅青最接近的，恐怕還是稍晚的超現實畫家如馬格里特（René Magritte）。畫經常不是唯一的或最後的目的，畫只是傳達詩人畫家的意念的手段。這點在「出軌的春天」及「壺中風景」都可以看

出來。前一幅畫裏的花不知是在瓶中，或只是畫在瓶的表面。顯示春天的力量，使花瓶上畫的花，都破瓶而出。後者則自題：「山水在白瓷壺上，瓷壺又在另一種山水之中，而這山水卻又畫在一張扇面上。」畫家顯然對「多義性」（ambiguity）的運用頗感興趣，他這類作品裏的「畫中畫」及「話中話」，都是高度知感性合一的呈現。

羅青這次在春之藝廊的個展顯示了他豐沛的創造力，以及感性與知性的結合，充分的表達了現代感。但最重要的是他的實驗與創新的精神，以及這種實驗與創新的精神對中國現代繪畫提出的問題，包括如何以傳統的筆墨來追求「詩畫一致」的理想。

原載：《中國時報》70 年 4 月 24 日

二、

中國文人畫有其光輝燦爛的傳統，至今也已近九百年之久了。但悠久的傳統往往不可避免的，成為藝術家的包袱。因為歷經如許長久的時間，該說的似乎都已說完了，畫家創造的可能性也就相對的減少了。不過，事情的發展卻也並不見得如此絕望。假如我們先澄清對於「創造」此一觀念的誤解，不再把「創造」看成是藝術審美價值條件中最為重要或絕對不可缺少的，而把「創造」看成畫家在與外界現象及其藝術傳統之間所產生的「詮釋方式」，那

麼我們也許就不會把「創造」看成藝術的同義詞，也就自然不會對傳統產生不必要的恐懼、厭惡，甚或不必要地臣服於其權威之下了。

羅青最近在「龍門畫廊」所舉行的近作展，即為我們提供了一個思索的機會。他以其一貫的實驗精神，企圖拓展中國水墨畫的題材；這種實驗精神，也可以在他的「棕櫚頌」詩畫合冊裏，畫與題語互相的關係中，顯示出來。

當一個畫家在畫上或旁邊題了字（不管是一個字、一個句子、一首詩，甚至一篇散文），觀者大致上都會注意到這些非圖畫的符號。因此這些符號在觀者審美過程中產生的反應通常會構成這幅畫的意義的一部分。換句話說，除非觀者故意逃避或根本看不懂所題的到底是甚麼意思，否則他對這幅畫的感受勢必會受到題字內容與位置的影響的。

舉例來說，羅青這次所展的「棕櫚頌」詩畫合冊系列，大部分的圖象與題語都是相互呼應的。特別是「門神」、「漁隱」、「疾雨」等幅，圖象與文字的關係有明喻，也有暗喻，使得二者之間的意義密不可分，相輔相成。作為一個有形上詩派傾向的詩人，羅青繪畫作品裏不可避免地有強烈的「文學性」；換句話說，他作品裏的知性成分是相當濃厚的，這使得他的水墨畫呈現了高度的現代經驗，反映了我們的時代。

有時，他畫面意義上的張力，是源自不同形相的巧妙並置，甚或錯置，而並非只是來自形相本身寫實性的再現。換而言之，形相的並置或錯置，常是羅青繪畫造境奇峻的主要原因。他對各個形相本身，並沒有加以太多的重

組或變形，他所關心的是如何把看似不相關的各別形相，賦予新的關係，進而賦予新的意義。因此，如果我們可以同意藝術的目的之一，是在拓展我們心靈的視野，強化我們的生活經驗，或者為這個混亂的日常生活的世界，理出一個秩序，那麼羅青的作品即已在這方面做了深刻的探索。他的近作如「拜月族」、「在空林中放一把椅子」及「綠蔭紅魚瓶」，都是例子。

在畫面上表現動感一直是現代畫家〔例如未來派時期的杜象(Duchamp)等人〕所關切的。在現代中國畫家裏，陳其寬也相當講究如何用水墨筆觸的交錯，來傳達生物（如猴子）的動態與生趣。羅青近作裏有關柏油路的作品，有力的呈現了臺北這個現代都市的脈搏——柏油路——的跳動；這類作品再次的證實了存在於羅青作品裏不斷探索的精神。另外，用傳統灑金與貼金的方法來處理一系列羅青式的「不明飛行物」連作，更是畫家不向自己過去成就抄襲的明證。

在 1980 年代羅青剛剛崛起畫壇的時候，他所企圖面對的藝術問題（顯然是他一直所關心的，同時也是關心現代中國水墨畫的人都非常重視的問題），那就是如何使詩畫一致？羅青顯然仍沒有放棄此一問題的探索。但從他的近作展可以看出，他企圖追求新的繪畫語言與題材的決心。我們面對一個像羅青這樣正在發展中及探索中的畫家，預言其將來的方向無疑是相當不智與危險的。但另一方面，就畫家本身所欲達成的藝術目的而言（諸如詩畫如何一致？如何進入傳統而超越傳統？如何呈現出現代生活的經驗？……），羅青已經有了相

當的成就。以羅青強烈的詩人感性與塑造萬物之間新關係的能力，加上他的探索精神，若能持之以恆，必能爲中國現代水墨畫的發展找出一條新的道路，也可爲中國文人畫的輝煌傳統注入新的生機。

原載：《中央日報》71 年 7 月 25 日

自足的宇宙

「柯錫杰看」攝影展

顧獻樑先生六年前曾經說過：「攝影術進口以來，嚴格說來，似乎只產生了兩位人物，郎靜山先生和柯錫杰君。……柯君給郎先生所領導而後繼無人的，或東或西的『沙龍』時代衝擊出一股突破的力量，殺出一條新路……。」我想這次的「柯錫杰看」攝影展更證實了柯錫杰的藝術成就。

在不久以前，攝影是不被一般藝術史家承認是「藝術」（Fine art）的，充其量只是一種「實用技術」（useful art）。但現在似乎沒有一個人能否認攝影是值得學院裏的藝術史家去研究與美學家去討論。在攝影藝術的獨立性受到相當程度的承認之後，不少美學家已被迫修正他們原有對於「美感」及其有關問題的看法──諸如「再現」（representation）。「類似」（resemblance），以及「機械的再造」（mechnical reproduction）。這在史奈德（Joel Snyder）及艾倫（Neil Walsh Allen）的論文〈攝影、視境，及再見〉〔載芝加哥大學出版之《批評的研究》季刊（*Critical Inquiry.* No. 2, 1975，頁 143-169）〕，談得很詳盡。歐美大學裏不少藝術史系開授「攝影藝術史」的課程，學術性的刊物也開始

討論攝影藝術，樹立攝影批評的標準（如 *Zoom, Aperture, Camera* 最近連保守的 *Art Journal* 也加入討論攝影的陣容）。

攝影與傳統藝術領域中的繪畫之間存在著複雜的關係。在最初攝影剛出現時，有人曾宣告繪畫的死刑。但繪畫卻只被逼走向不同的道路，並沒有死亡，反而變得更多采多姿，五花八門的風格前仆後繼。而攝影至今雖然並未完全獲得它想達到的地位，但已有很多人開始收藏攝影作品，不少藝廊專門買賣攝影（如紐約的 Castelli Photographs），也有專門為攝影作品收藏家所出版的刊物〔如《攝影收藏家》（*The Photogaph Collector*）〕，報導市場動態、保存方法、鑑賞等問題。今年八月下旬在美國風景宜人的緬因州曾舉辦一次國際攝影藝術大會，聚集了來自世界各國的攝影家、收藏家、藝廊主持人、博物館專家、藝術教育家、藝術評論家，共同討論攝影藝術的歷史、理論、法律等方面的問題。攝影已成為二十世紀藝術領域裏的一員，這是誰也不能否認的。但由於它是較新的藝術形式，很多成規還在發展之中，攝影批評的標準也尚方興未艾，在這種情形之下，對攝影的批評也必然受到局限。本文即嘗試在這種限制之下討論柯錫杰在龍門畫廊及版畫家畫廊的展覽，並稍稍顧及其作品風格之發展。

基本上，我同意莊靈對他這次展覽作品風格的某些看法。第一，取材大自然的作品「根源」裏有女性與山岩（陰與陽，水與山）之對比，在「豐潤」裏我們看到晶瑩欲滴的女性身體與堅實的山石之對比，柔軟與堅硬之對比。此種對比使作品自有一宇宙。

　　最後談到這次展出的裸體攝影。「裸體」(nude)，根據著名藝術史家克拉克爵士(Sir Kenneth Clark)的說法，是「希臘人在西元前第五世紀所發明的一種藝術形式，就像歌劇是義大利人在十四世紀所發明一樣。」他認爲這個定義雖然有點突兀，卻可強調「裸體」是「藝術的形式的一種」(a form of art)不是「藝術的題材」(the subject of art)。由於傳統中國藝術並無所謂「裸體藝術」，只有「春畫」（柯錫杰展出的作品似乎也就更引起一般人的注意）。很明顯的，「根源」中女性在姿態上承繼了古典希臘的維納斯傳統。在主題上卻頗不一樣。法國十九世紀的寫實大師古爾貝(Courbet)曾有以「根源」(La Source)爲題的畫；該畫（現藏羅浮宮）曾經影響到同時的攝影家雷蘭德(Rejlander)的攝影作品。柯錫杰的「根源」亦是採取人體的背影，但在背景裏只是隱約的泉源，而不是古爾貝畫裏淙淙的泉水，這是柯錫杰溫和與含蓄的地方，也是古爾貝露骨的地方。背景裏蒼翠而又堅實的山岩，把人體襯托得更爲玲瓏透澈。面對歷經滄桑而亙古恆新的嶙峋山岩的情形，那低著頭，若有所思的女性，使我們一方面感到人體之脆弱，但也領悟到這似乎弱不禁風的身體卻是強韌無比的一切生命之根源。於是女性與水形成一豐富的象徵，表現了「宇宙洪荒」中「陰陽相生」的觀念。很明顯的，柯錫杰已從早期(1964)比較注重動感與畫面的裸體攝影「躍」而進入一個更趨向靜觀的境界。不過，他想在作品裏呈現一個自足的宇宙則早在一系列以舞蹈爲主題的作品（如 1967 的「陰陽㈠」及「陰陽㈡」）中就已

經表露無遺。近作「豐潤」把早期的對比原則更加以強化，更直接而有力的傳達了主題。希臘哲學家亞理斯多德曾經說過：「藝術即在完成自然所不能完成的。藝術家告訴我們自然想做而未做的。」柯錫杰關心的不是中庸之道的理想美；他只誠懇的把他的視境呈現，但卻有力的吸引我們去進入他的視境。在這件作品裏，女性胸部與背景山岩的對比是溫柔之中不失其粗獷的活力。此次展出的裸體攝影代表著柯錫杰不斷嘗試學習與成長的心路歷程，我們隱約可以看到攝影大師史泰欽（Steichen）及布蘭特（Brandt）的啓發。此外，在「調合」這件作品裏，似乎可以和篠山紀信（日本攝影家）把人體的造形溶入自然而達到主體客體合一的風格，做一深刻的比較。

原載：《中國時報・人間副刊》70 年 10 月 20 日

感性與知性的融和

賴純純的畫

　　賴純純在民國 67 年遠赴美國紐約城研究繪畫，三年後的今天，她帶著一批精選的近作將於 5 月 29 日至 6 月 5 日在臺北美國文化中心舉行個展。她的這些作品不僅反映了 1970 年代紐約當代藝術的潮流，更明確地顯示一個中國畫家如何在紐約的藝術世界尋找到自我的認同。因此，這是一個值得關心當代藝術的人仔細觀賞的展覽。

　　賴純純的藝術生涯的歷程和目前許多年輕一輩的畫家是大同小異的。民國 64 年畢業於中國文化大學美術系後，她即赴日本深造。先後在日本的武藏野美術大學的大學院及多摩美術大學的大學院研究。民國 67 年獲得多摩美術大學碩士學位。留學日本期間，曾於民國 66 年在東京銀座櫟畫廊舉行個展。在文化大學求學期間，她受到李石樵等名師的指點，在具象藝術方面奠下了基礎。但慢慢的，她開始嚐試突破具象的限制。在大四時即對抽象繪畫的可能性開始探索。當然，在打破具象的限制時，她顯然要先建立一套屬於自己的規範。因爲抽象繪畫與外在現象的關係不再是純粹的模擬與再現，所以畫家不能再依靠形似，而要在形似之外把握一套觀念，而這一套觀念即是畫

家賴以指導自己創作的規範，也即是一個批評家在從事對於抽象藝術的批評時首先要找出的判斷的標準。在留日期間，賴純純即專注於這項築基的工作。慢慢的，她的色塊逐漸增大，她的色彩也漸趨明快。而最重要的即是在構圖上產生更爲統一的畫面與更多凝聚的力量。在這段時期的作品，隱然可以看到漢斯·霍夫曼的間接影響，但她在這時刻之離開日本而前往美國恰好使得這種極爲間接的影響變得更爲直接，也更爲明晰。因此，這是她藝術生涯的一個重要轉捩點。

顯然的，論者以爲 1970 年代的美國藝術到目前爲止還很難做一明確的回顧，因爲時間距離我們太近了。但可以肯定的一點是，1970 年代與稍早的 1950 及 1960 年代之間最大的不同在於：後者的風格可以説比較一致，也即是説撇開個人或各地區的表面上的差異，整個 1950 年代或整個 1960 年代的時代風格或藝術的價值觀是統一的；而前者卻沒有這種統一的情形，各流各派，互不相讓，或者互爭長短，也因此使得 1970 年代的唯一特色變成「折衷主義」。這種折衷主義的傾向可以很明顯的在賴純純的近作裏看得出來。

她自己曾經談到她的作品的表現方式的特點：

> 簡單的説，我採用軟的感覺和硬的感覺，相互對比，組合及構成。所謂軟的感覺，也就是一種熱的、流動的、優雅的及奔放的，情感流露，是敘情的。而硬的感覺，也就是冷

的、嚴肅的、規格化的、重複的、硬邊的、
理智的表現。這兩種感覺是極其相對的及尖
銳的，而這種感覺亦是我們生活中的時時出
現的矛盾。我將此二種相對性的感覺組合，
加以構成，也是在矛盾中追求統一。而在空
間上追求空氣和時間的流動性和深度性，作
品力求單純簡潔而有力的表現。

在這次個展的作品裏，可以說大部分的作品都達到了
畫家本人揭櫫的理想：「單純簡潔而有力的表現」，但最
重要還是所有作品裏所體現的一種感性與知性的融和。

最令人注意的應該是一組四張的「四季系列」，是以
水彩、臘筆及亞克力畫的。每一張畫面的中間為一個基本
的幾何圖形：圓形（「春」），三角形（「夏」），方形
（「秋」），矩形（「冬」）；這些基本的幾何圖形裏填滿
著一種抒情的色彩，各自象徵畫家對不同的季節的感受：
粉紅（「春」），紅（「夏」），黃（「秋」），藍（「冬」）。但在這些知性
的架構裏卻融入了簡潔的畫家抒情感受。由於簡單的結
構，宇宙裏生生不息的基本元素──四季之循環運轉──
得以有力的表現出來。

如果我們把抽象繪畫大致分成兩類，一種是冷靜的、
分析性的（如蒙得里安），另一種是抒情的或浪漫主義的、
不具分析性的（如康定斯基），那麼很明顯的，賴純純即在
嚐試在兩者之間求得一種屬於她自己的折衷與融和。她究
竟不能也不願意完全拋開她的東方的氣質與背景，這一點

在「四季系列」可以得到證實。

　　到了美國以後，因爲身歷其境與耳濡目染的關係，賴純純的抽象傾向不可避免的由純粹色塊的構成轉變到較爲偏重意念的體現，也因此霍夫曼與瓊斯等大畫家對她產生了吸引力。當然，霍夫曼對美國當代畫壇的深刻的影響已成爲不爭的歷史事實。霍夫曼的色塊（尤其是方塊）上經常再塗上另一層不具幾何形的色彩，或者在不具幾何形的色彩上再加上色塊，使得上面的色彩蓋住下面的色彩。但在賴純純的一張近作「無題」裏，顯然她已把霍夫曼的重疊技法轉化爲自己的：在畫面中間的方塊之下，清晰的可以看到散置的、活潑的線條。外在現象的二元性（duality）在畫面上得到一種有秩序的，和諧的重組與構成。

　　正如曾於民國 67 年來華任教師大的馬納特（Edward J. Manetta）教授所指出的，賴純純的作品，在嚴謹而優雅的形相裏含蘊著精巧的抒情表現。如果她能堅持不斷的以其敏銳的感性，繼續在畫面上轉化自然，則她將來的藝術成就當是不可限量的。

原載：《藝術家》第 72 號（70 年 5 月）

爲當代畫家留影

評介《二十世紀中國畫影本索引》

AN INDEX TO REPRODUCTIONS OF CHINESE PAINTINGS BY TWENTIETH-CENTURY CHINESE ARTISTS

Ellen Johnston Laing, Editor. Eugene, Oregon: Asian Studies Program, University of Oregon, 1984. 530 pp. (Asian Studies Publications No. 6)

　　美國奧勒岡大學的梁愛倫（Ellen Johnston Laing）博士新編的這本《二十世紀中國畫影本索引》是近年來重要的中國繪畫史研究參考工具書之一，故樂爲選介。梁博士曾任美國密西根州韋恩州立大學（Wayne State University）藝術史教授，現任奧勒岡大學藝術史系克恩士東方藝術史教授（Kerns Professor of Oriental Art）。她在 1969 年就編過一本類似性質的《1956 至 1965 年間中國出版品中的中國畫》（*Chinese Paintings in Chinese Paintings: 1956-1965*, Ann Arbor）。這本索引久已成爲研究中國繪畫史不可或缺的參考工具書，因爲這幾十年來，由於印

刷品的普及，大量的繪畫作品都有影本或複製品，研究者就必須盡量的設法掌握這些影本或複製品，否則對於個別畫家或畫派的藝術風格的性質及變遷就不可能有較爲全面的掌握。所以早在 1956 年到 1959 年之間，瑞典藝術史家喜龍仁（Osvald Sirén）就出版了一份《註解中國畫目》（*Annotated Lists of Chinese Paintings*），收在他的七大册《中國畫之名家及原理》（*Chinese Painting: Leading Masters and Principles*, London and New York）裏面。加州大學的高居翰（James Cahill）又於 1980 年出版了《唐宋元中國古畫索引》（*Index of Early Chinese Painters and Painting: Tang, Sung, Yüan*, Berkeley）①。這些索引裏面，唯有在這裏要選介的《二十世紀中國畫影本索引》是專門處理二十世紀中國畫的；其他都只限於二十世紀以前的中國畫。

　　這幾年海内外對於二十世紀中國畫的研究興趣愈來愈強烈。舉例來說，1984 年 2 月香港舉辦了「二十世紀中國畫討論會」（Symposium on 20th Century Chinese Painting）及展覽會；1983 年到 1985 年巡廻美國的「現代中國畫展」（Contemporary Chinese Painting）以及配合這項展覽而在舊金山及印度安那波里斯（Indianapolis）兩地舉辦的學術討論會；1984 年在密西根州巡廻展覽的「現代中國畫：偉大傳統的繼承者」（Modern Chinese Painters: Heirs to a Great Tradition）；1985 年在紐約 IBM 科學及藝術館舉辦的展覽「傳統中國畫，1886～1966：五位現代大師」（Chinese Traditional Painting,

1886～1966: Five Modern Masters）（*此項展覽已先於* 1982 *年 在英國展出*）。此外還有較早由波士頓美術館於 1980 年籌 辦的「鴉片戰爭以後之中國畫」(Chinese Painting since the Opium Wars）特展以及鄰邦日本在 1960 年於本間美 術館舉辦的「近百年中國繪畫」展及 1984 年於東京澀谷 區立松濤美術館舉辦的「橋本コレクション中國の繪畫 ——明・清・近代」等特展。至於博士論文則有高美慶女 士之《中國對西方美術之反應：1898－1937》(*China's Re-sponse to the West in Art: 1898～ 1937*，Stanford Uni-versity, 1972）及李渝女士之《任伯年（1840～1896）之人物 畫：晚期中國繪畫流行風格之顯現》〔*The Figure Paint-ing of Jen Po-nien（1840～ 1896）: The Emergence of a Popular Style in Late Chiense Painting*, Berkeley, 1981） 等。密西根大學的 Carrie Waara 女士則正以「民初之美 術與政治」(Art & Politics in Republican China）爲題做 博士論文。這些例子說明了二十世紀中國繪畫史研究的重 要性，而梁教授這本索引也就值得重視了。

　　本書所收畫家共有 3,500 位（*以傳統中國畫爲限*），所根 據的中外文書刊（*包括專刊、期刊、拍賣目錄及展覽目錄等*）約 爲 240 種（*出版的年份大約從* 1920 *年代到* 1980 *年左右爲止，有些 1982 年的出版也收入*）。所收作品的年代起自 1912 年而終於 1980 年左右。可見收錄範圍相當廣泛，不過 1949 年以後 活動於中國大陸以外的畫家並不包括在內（*除了少數例 外*）。所引書目列在正文之前(pp. ix-xx)。書目分爲兩部 分，第一部分爲影本來源(pp. ix-xviii)；第二部分爲傳記資

料來源（pp. xix-xx）。索引正文則以畫家英文姓名
（Wade-Giles 拼音法）之字母順序排列；傳記資料包括姓名
及字號、出生年及地點、教育背景、參加之美術團體名
稱、師承、擅長之項目，以及目前的專業活動。詳細之傳
記皆可由附列之書目求得。畫家字號另編有一附錄
（Alternate Name List, pp. 500-530）。

　　傳記資料之後即爲作品資料。其排列方式大體上有三
種。如果畫家的作品出版於個人專刊，則將作品之題目先
行錄出，再將出版品名稱及作品之出處列明；若畫家的作
品出版於期刊或與其他畫家作品聯合出版者，則依各該出
版品簡稱或縮寫之英文字母順序列出（出版品全名可查書目 pp.
ix-xx）；若爲該畫家與三位以上畫家合作之作品，則可查
附錄的合作作品表（Collaborative Works List, pp.
489-495）。作品依年代排列。作品本身的資料安排方式
如下：題目或題材、形式（扇面、冊頁、立軸、手卷），署款及
年代；若因影本不清楚則注明「indistinct」。至於資料
不全之項目則注明問號（？），彩色影本則注以星號（＊）。
作品列完之後酌情附有輔助書目（Supplementary
Bibliography），以利學者進一步研究之需（如在齊白石項，
即列有十五種書，pp. 84-85）。除了上面提到的各種附錄，還
有一機關團體作品表（Institutional Works List, pp.
496-497）及佚名畫家作品表（Anonymous Works List, pp.
498-499）。從以上的描述，可見這本索引對於研究二十世
紀中國繪畫的學者是一本不可缺少的參考工具書。任何對
於二十世紀的中國文化有研究興趣的個人及學術機構相信

也都會有同感。尤其是藝術品常常可以提供一般其他文字資料所忽略的史料，更何況在這些繪畫作品上題跋常有其本身的史料價值（相當於墓誌、碑碣、買地卷、造像銘、墓磚）。

本書蒐羅材料相當豐富，安排方式亦尚合理，使用起來亦頗方便，所以值得向讀者推介。但本書也有一些值得商榷的地方，謹提出一二，向編者及讀者就教。例如黃質（黃賓虹）項，筆者就覺得在傳記資料及作品資料皆有不少的遺漏之處。先說傳記資料部分，黃賓虹的出生應爲1865年（更確切地說爲 1865 年 1 月 27 日），這可見於黃賓虹弟子王伯敏的《黃賓虹》一書(1979)第一頁；本書則列三個生年(1863、1864、1865)，令讀者不知所從。黃賓虹出生地點應爲浙江金華而不是本書所說的安徽歙縣（這是他的原籍，但在他父親時已遷浙江金華從商；自明末以來徽商外遷極爲普遍）。黃賓虹字號頗多，除了本書所列的樸存、賓虹及予向，尚有樸丞、伯咸、片石、景彥、賓𪩘、檗琴、虹廬、大千、予向、濱虹生、濱虹散人、元初、顧厂、濱公、黃山山中人等。其中以予向及大千較爲重要，因黃賓虹許多藝術史文章皆署名予向，甚有署其夫人宋若嬰之名者，而有些畫則署名大千〔如早期作品「焦山北望」及「海西庵」，原刊在高劍父兄弟主編的《真相畫報》（1913 年）上，據裝柱常〈畫家黃賓虹小傳〉，載《藝譚》，1981 年第 4 期，頁 71-77〕，名篆刻家壽石工(1889～1950)即曾當面對張大千說他竊取黃賓虹的名號（見黃賓虹，〈自敘〉，載《古今半月刊》第 41 期，頁 10，1944 年 2 月）。這些都應加以注明，以免引起學者無謂困擾。

至於作品資料部分，首先應指出書目中除了《黃賓虹

先生畫集》（1961 年）、《黃賓虹山水寫生册》（1962 年）、
《黃賓虹畫輯》（1978 年）及 T. C. Lai 的 *Huang Bin Hong*
（1980 年）以外，似應增列下舉諸書：陳凡輯《黃賓虹畫語
錄》（1961 年，此書收繪畫作品影本 35 張）、孫旗編《黃賓虹的
繪畫思想》（1979 年，收繪畫作品影本 8 張）、王伯敏《黃賓虹》
（1979 年，收繪畫作品 14 張），還有《美術叢刊》（1980 年第 9
期，頁 58-91）。筆者之所以提出這些建議，主要因爲本書
在齊白石項下列有參考書目達 15 種之多，而在黃賓虹項
下則僅列有 4 種；以黃賓虹生平作品數目之多，這似乎不
太成比例。齊白石的畫一般而言比較通俗而討人喜愛；黃
賓虹的畫則需要觀者相當的修養。

　　又如吳湖帆項，「燕翼」爲吳湖帆原名（而非其號）。
本書又未收入他的字「遹駿」及「東莊」。吳湖帆死於
1968 年 7 月 18 日，但本書列 1968 年或 1970 年（見鄭逸
梅，〈吳湖帆收藏軼事〉，載《朵雲》第 2 集，1981 年 11 月，頁
145-150）。又如關良項，其出生年應爲 1900 年，本書列
1900 年或 1901 年（見關良口述，耕石筆錄，〈關良回憶錄㈠：我
的少年時期〉，載《朵雲》第 1 集，1981 年 5 月，頁 94-101）。又朱
屺瞻項，應加號「二瞻老民」，其出生年應爲 1892 年，
本書列 1891 年或 1892 年（見莊藝嶺，〈借古開今：梅花草堂今
昔談〉，載《朵雲》第 1 集，1981 年5月，頁 102-110）。吳作人項，
出生地應爲江蘇江陰，本書列安徽涇縣（吳作人的祖父原
籍，後遷江蘇，見萬青力，〈奮鬥的生涯——記吳作人〉，載《朵雲》第 4
集，1982 年 11 月，頁 60-67）。以上所引資料出版時，本書
可能已付印，所以並不是編者之疏忽，惟望本書再版時修

正。

　　當然，以上所舉只是一些筆者吹毛求疵的建議。以一人之力而編這種大規模的參考工具書，遺漏是絕對不可避免的，而且瑕不掩瑜。總而言之，這本索引對於研究二十世紀的中國繪畫及中國歷史的學者是不可或缺的，也是各研究機構應購置的參考工具書②。

————————————

①詳見筆者對該書的評介，〈鑑賞中國古畫必備的工具書——高居翰《中國古畫索引》評介〉，載1981年5月24日《民生報》，收在《籠天地於形內》，臺北，時報出版公司，1986年，頁287-291。

②本書對所收作品之真偽並未加以論斷，所以讀者仍應自己決定，不過由於這些作品年代距今較近，除了少數畫家作品供不應求及市場價格較高而導致的偽作及代筆作品以外，其可靠性應較高，當然這也不能一概而論。

墨瀋未乾入眼來

評介《新中國畫》

The New Chinese Painting, 1949 ~ 1986, Joan
Lebold Cohen（柯珠恩）著。New York, Harry N.
Abrams, FNC., 1987. 167 頁。精裝 35 美元，平裝 19.95
美元。

　　近年來西方的美術館及藝術史學者對於中國近代及現
代的繪畫給予相當的注意。繪畫是文化不可分割的一部
分，此種重視當然令人欣慰。但歷年來關於中國近現代繪
畫的展覽及討論在質量上有參差不齊的情形。自從蘇立文
（Michael Sullivan）在 1959 年出版的《二十世紀中國美術》
（*Chinese Art in the Twentieth Ceaturt,* Berkeley and
Los Angeles, University of California）以來，柯珠恩
（Joan Lebold Cohen）女士這本書算是在繪畫上比較全面
的，而且在年代上接續了蘇立文書；蘇書討論的年代起自
二十世紀初年而止於 1950 年代，柯書則起自 1949 年而止
於 1986 年。柯書取材來源包括作者與藝術家的談話及訪
問，作者親自在各種正式非正式的展覽會場（美術館、機

場、飯店大廳）拍攝得的圖片，以及文字上的資料。比起蘇書，柯書保留著不少作者親自採訪的跡〔作者曾為《亞洲華爾街日報》(Asian Wall Street Journal)及《藝術新聞》(Art News)寫過不少報導當代中國美術界的文章〕，其優點是親切感人，而其缺點則為有時凝鍊不足。

　　雖然本書副題寫的是「1949 到 1986」，但細讀之下就發現其重點仍在文化大革命以後的中國畫。「導論」對於二十世紀初期到文革及毛澤東死亡(1976)這段時間作了簡單的介紹。

　　第二章「新潮：毛澤東死後的期間」事實上主要談的是 1976 年到 1979 年之間壁畫的復活，其中對袁運甫有頗詳細的介紹，是本章較有用的地方。第三章「繪畫團體」對於 1979 年到 1985 年之間成立的「四月影」、「春草堂」、「油畫研究會」、「星星」、「草草」及「同代人」等團體及其成員作品風格有頗為詳細的介紹，可以幫助讀者了解這段時間中國大陸畫家的期望、挫折與成就。第四章「中國美術：寫實主義及其前瞻」在簡單介紹了社會寫實主義在中國的早期發展之後，對於陳逸飛、陳丹青及羅中立等人的「新寫實主義」作品有頗為詳盡的介紹〔本書平裝本的背面即以陳逸飛的一件「從我的空間看歷史」（1979 年作）為插圖，也可顯示作者的偏好〕；這一章也許是作者較為用力的一章。

　　第五章「中國水墨畫」主要討論傳統中國工具所作的畫。作者把這類畫家分為三代：老輩、中輩及年輕的一輩。第一代包括劉海粟、錢松喦、李苦禪、胡絜青、李可

染、吳作人、蕭淑芳、石魯、宋文治、吳冠中、程十髮、黃永玉、亞明等人；中輩畫家包括吳毅、楊燕屏、陳德曦、陳家玲、范曾、朱脩立、周恩聰、陳德弘、趙秀煥；年輕一輩的畫家則包括楊剛、聶鷗、薄雲（李永存）、徐建國、馬德升、劉天煒、邵飛、黃輝輝等人。從這份名單看來，作者已嘗試去討論許多風格不同的畫家，但也遺漏了不少值得介紹的畫家，例如崔子范、方濟眾、關山月、陸儼少、朱屺瞻及年輕一輩的曾宓及李華生等人。在介紹畫家時，作者長於傳記資料（許多是別處無法得到的），但卻短於畫作風格的詳細分析。最後一章「農民畫及年畫」對於農民畫，作者憂慮其命運是否會止於宣傳畫；但對於年畫，作者樂觀地希望它能給中國畫注入新生命。

　　二十世紀的中國繪畫是中國歷史的一部分，因此不可避免地帶著這一段歷史的特徵：中西衝突、掙扎、動亂、革命、破壞，但也有創新。柯珠恩在本書中時而提到「新中國畫」的歷史背景，對一般讀者相當有用。但是，也許由於這段時間的動亂，許多基本的史料已不可得，令本書讀來亦有錯亂無系統之感。但本書插圖豐富，許多插圖還有畫家相片陪襯，令人頓起親切之感，減少了許多藝術史書籍的枯燥。書後所附人名中英對照表、團體及機構名稱中英對照表、以及書目，對於想進一步研究的讀者也具有相當幫助。對於想了解中國過去十年多繪畫發展的人，這本書是值得一讀的。

讓熙攘的人生　妝點翠微的新意

滄海美術叢書

深情等待與您相遇

藝術論叢

◎唐畫詩中看　　王伯敏　著

◎挫萬物於筆端──　　　　郭繼生　著
　　　藝術史與藝術批評文集

◎貓。蝶。圖──　　黃智溶　著
　　　黃智溶談藝錄

貓。蝶。圖──黃智溶談藝錄

黃智溶　著

　　作者以「美的捕捉與盛宴」，來形容一個藝評者面對藝術作品時的心靈狀態與相互關係。所評論的內容涵蓋了油畫、水墨、雕塑、人物……等藝術創造與表現，並對當代臺灣藝術領域作一全面概述。除了呈現出可見的形象藝術外，更進一步去探索藝術創作者的心靈空間，給您一個知性與感性兼具的閱讀享受。

萬曆帝后的衣櫥——明定陵絲織集錦

王岩 著

由最初始的掩身蔽體，嬗變到爾後繁富的文化表徵，中國的服飾藝術，一直就與整體的環境密不可分，並在一定的程度上，具體反映了當時的政治、社會結構與經濟情況。明定陵的挖掘，印證了我們對於歷史的一些想像，更讓我們見到了有明一代，在服飾藝術上的成就！

作者現任職於北京社科院考古研究所，以其專業的素養，結合現代的攝影、繪圖技法，使得本書除了絲織藝術的展現外，也提供給讀者豐富的人文感受與歷史再現。

儺ㄋㄨㄛˊ史——中國儺文化概論

林河 著

當你的心靈被侗鄉苗寨的風土民俗深深感動的時候，可知牽引你的，正是這個溯源自上古時代就存在的野性文化？它現今仍普遍地存在於民間的巫文化和戲劇、舞蹈、禮俗及生活當中。

來自百越文化古國度的侗族學者林河，以他一生、全人的精力，實地去考察、整理，解明了蘊藏在儺文化裡頭的豐富內涵。對儺文化稍有認識的你，此書值得一讀；對儺文化完全陌生的你，此書更需要細看。

讓美的心靈
　　　　隨著情感的蝴蝶
　　　　　　　　翩翩起舞

綜合性美術圖書

◎與當代藝術家的對話　　葉維廉　著

◎藝術的興味　　吳道文　著

◎根源之美　　　　　　　　莊　申　著
　　（本書榮獲78年金鼎獎推薦獎）

◎扇子與中國文化　　　　　　莊　申　著
　　（本書榮獲81年金鼎獎美術編輯獎）

◎當代藝術采風　　王保雲　著

◎古典與象徵的界限──　　　　　　李明明　著
　　　　　　象徵主義畫家莫侯及其詩人寓意畫

扇子與中國文化

莊申　著

在長達三千年的時間裡，扇子一直是中國社會各階層普遍使用的日常生活用品。可是到了本世紀，由於生活型態的改變，扇子的使用，已經到了急遽衰退的階段。基於對文化傳統的一份關懷，作者透過對藝術、文學和史學資料的運用與分析，讓讀者瞭解到扇子在中國傳統社會中，及中西文化交流史上，曾經發揮的功用。

全書資料豐富，圖片精美，編排尤具匠心，榮獲首屆金鼎獎圖書美術編輯獎。

古典與象徵的界限──

象徵主義畫家莫侯及其詩人寓意畫

李明明　著

本書經由對法國畫家莫侯及其詩人寓意畫的介紹分析，來探索古典與象徵這兩種理想主義，在主題與形式方面的異同，而莫侯的藝術表現，在象徵主義中深具代表性。

特別值得一提的是，作者從資料的蒐集到脫稿，前後共花了六年的時間。以其留法的、深厚的藝術史學素養，再加上精勤的為學態度，相信對於想要瞭解象徵主義繪畫藝術，及畫家莫侯的讀者而言，此書該是您的最佳選擇。

實用性美術圖書

◎廣告學◎ 　顏伯勤　著

◎基本造形學◎ 　林書堯　著

◎色彩認識論◎ 　林書堯　著

◎展示設計◎ 　黃世輝／吳瑞楓　著

◎廣告設計◎ 　管倖生　著

◎畢業製作◎ 　賴新喜　著

◎設計圖法◎ 　林振陽　著

◎造形㈠◎ 　林銘泉　著

◎造形㈡◎ 　林振陽　著

◎水彩技巧與創作◎ 　劉其偉　著

◎繪畫隨筆◎ 　陳景容　著

◎素描的技法◎ 　陳景容　著

◎立體造型基本設計◎ 　張長傑　著

◎工藝材料◎ 　李鈞棫　著

◎裝飾工藝◎ 　張長傑　著

◎人體工學與安全◎ 　劉其偉　著

◎現代工藝概論◎ 　張長傑　著

◎藤竹工◎ 　張長傑　著

◎石膏工藝◎ 　李鈞棫　著

◎色彩基礎◎ 　何耀宗　著

◎雕塑技法◎ 　何恆雄　著

◎文物之美──與專業攝影技術◎ 　林傑人　著